KB155357

일상
그림

일상그림

2017년 3월 17일 초판 발행

발행인　　전용훈
글·그림　　김희수

발행처　　1984
　　　　　　등록번호　제313-2012-44호
　　　　　　주소　서울시 마포구 동교로 194 혜원빌딩 1층
　　　　　　전화　02-325-1984
　　　　　　팩스　0303-3445-1984
　　　　　　홈페이지　www.re1984.com
　　　　　　이메일　master@re1984.com

ISBN　　979-11-85042-25-1 03600

「이 도서의 국립중앙도서관 출판예정도서목록(CIP)은 서지정보유통지원시스템 홈페이지(http://seoji.nl.go.kr)와
국가자료공동목록시스템(http://www.nl.go.kr/kolisnet)에서 이용하실 수 있습니다.(CIP제어번호: CIP2017006259)」

일상
그림

무언인가 남겨두고
다시 발견하지 않으면
그때의 감격을 잘 기억하지
못한다. 그래서 난
낙서를 좋아한다.
그림으로 그리거나 문자로
남겨두는 것이다.
이런 평범한 기록들이
지나온 보면 특별한 감격으로
다가오곤 한다.

이 책은 그런 기록들의
모음이며, 당신에게는 또
한 권의 독서광. 메모랑이길
바란다. 온전한 책의 형태
로서도 좋지만 사실 자유로운
형태의 책이길 원한다.
그림을 찢어 편지를 쓰거나
생각을 적어 붙여 봐도 좋겠다.
이 책이 당신에게 완견하지
않은 책이길 ... 상상하고.
생각하며. 나눌수 있길 바란다.

lee sook ran

한계

AM 07:05

PM 01:00

PM 06:35

AM 02:10

AM 07:05

오늘도 마흔까지르
따라면서 걷는
하루를 시작한다.

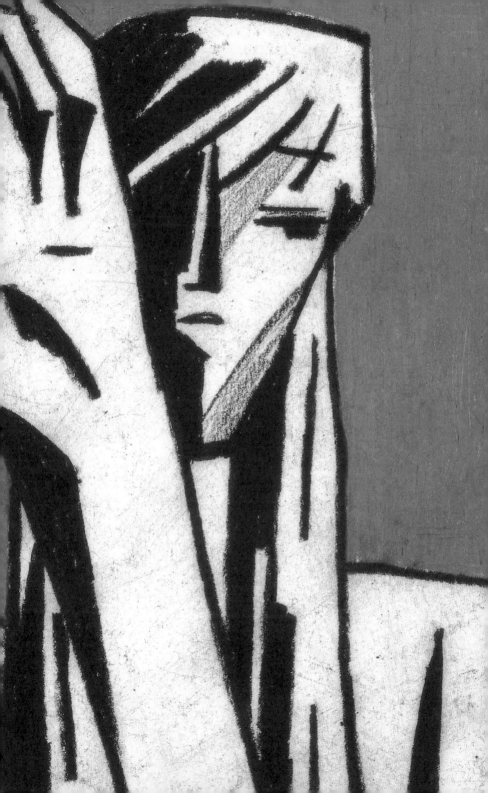

AMM!10

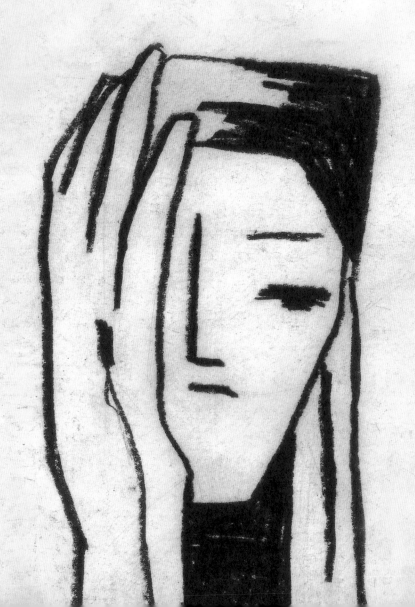

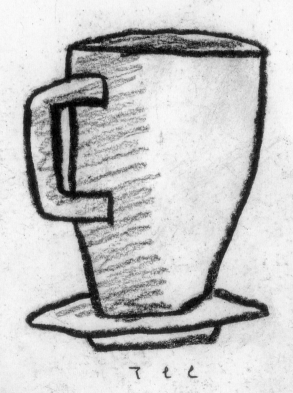

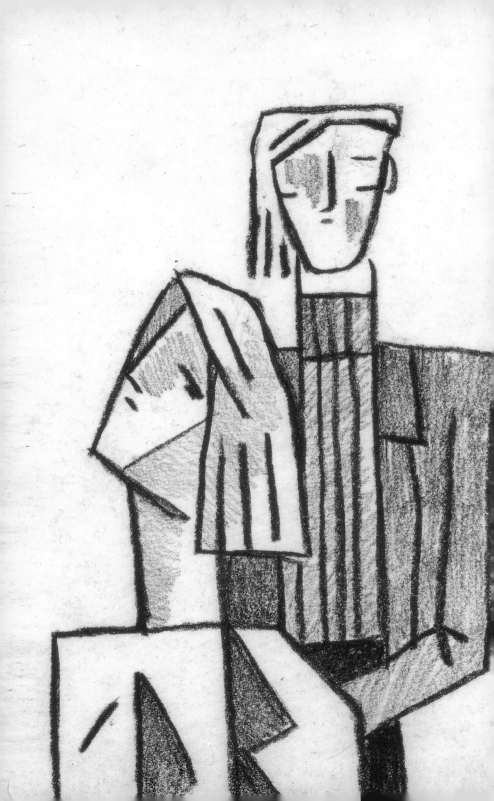

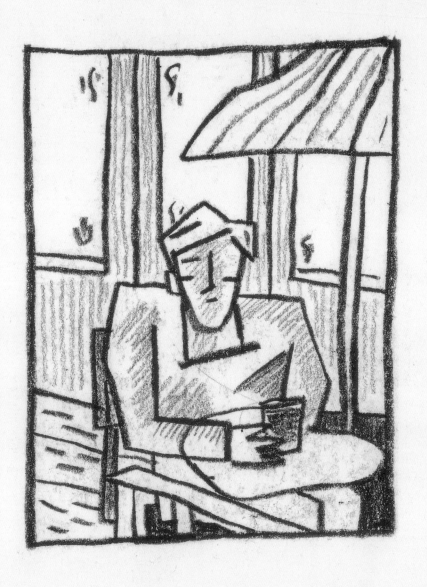

종종 거울을
들여다 봐라.
타인이 바라보는
내 모습이다.

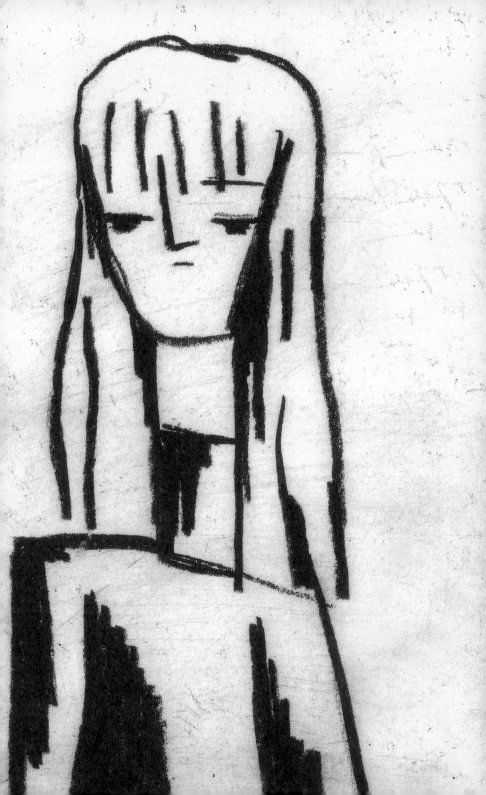

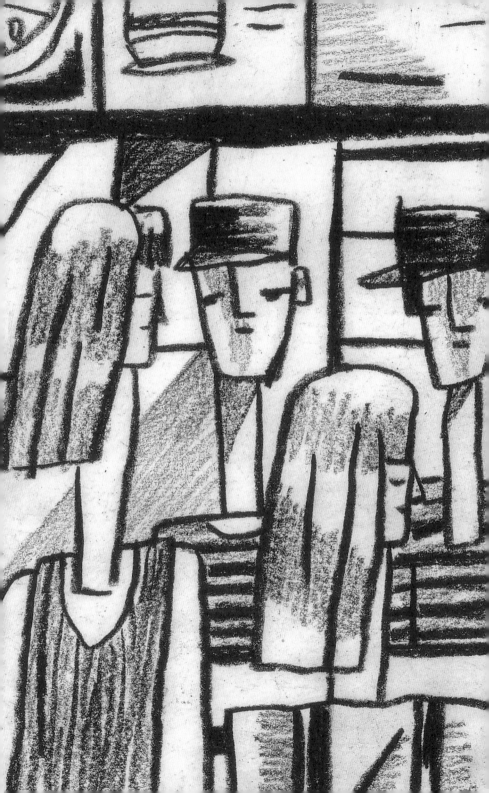

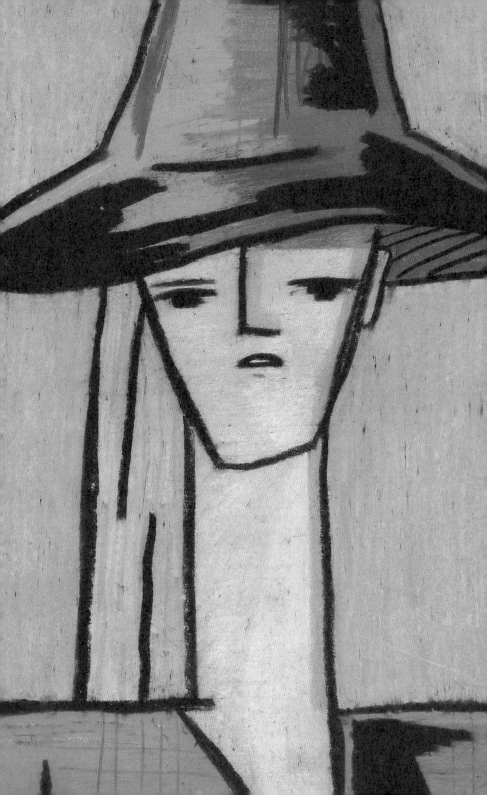

듣기 싫은
사람의 이름을
들었다. ——

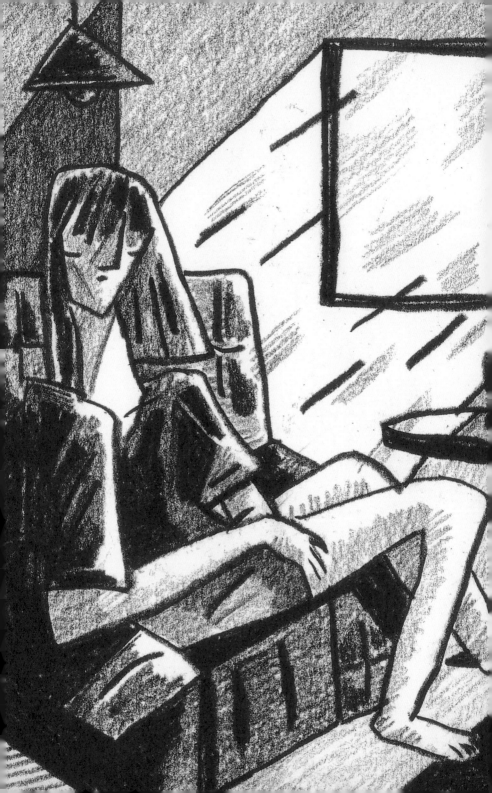

exist

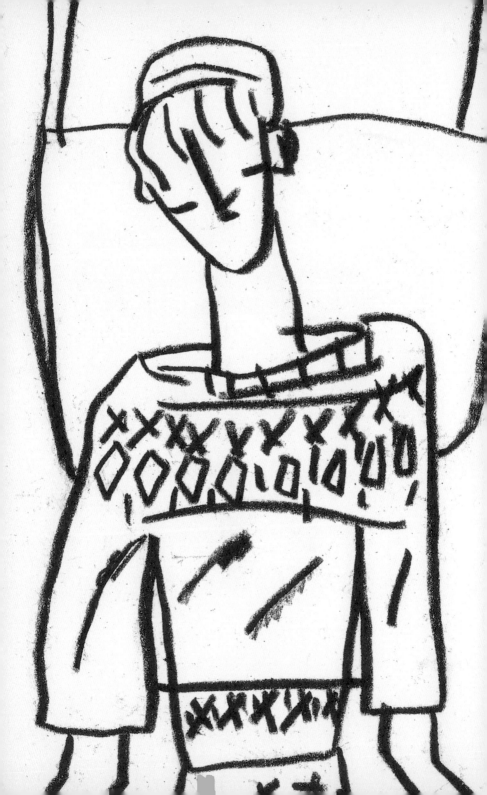

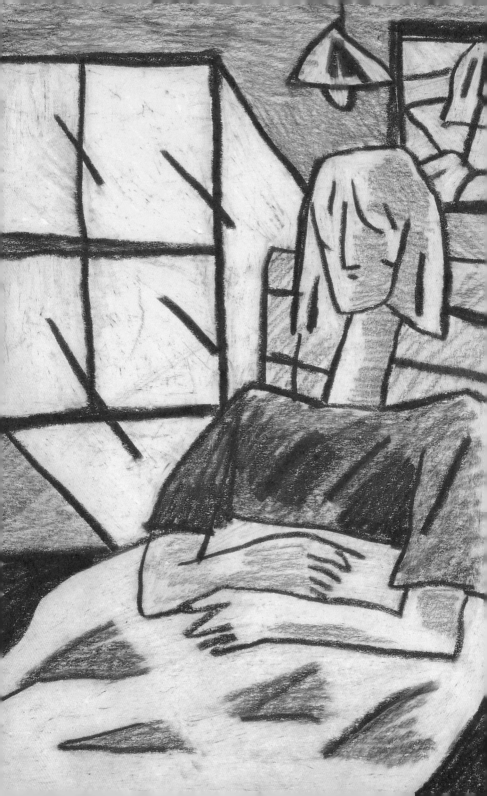

아침에 일어나면
내가 쓸 수 있는
시간이 많은 것
같아 기분이 좋다.

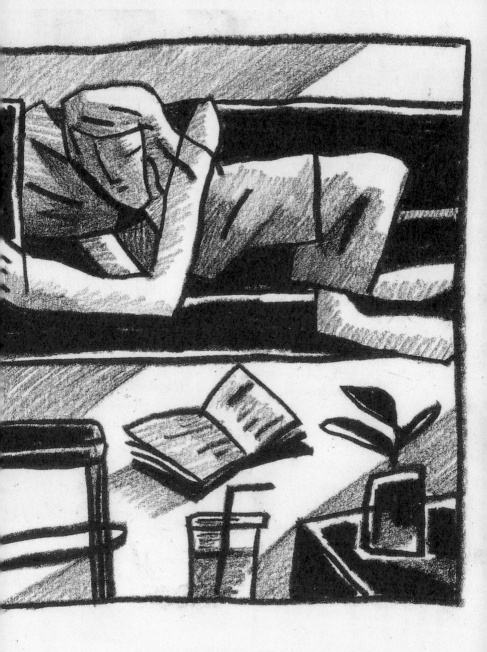

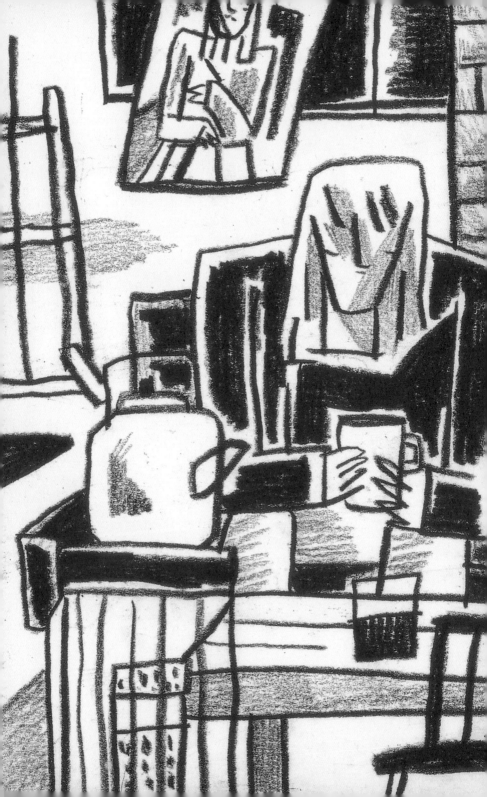

잠에서 일어나면
대부분 한두 시간
그냥 흘려보낸다

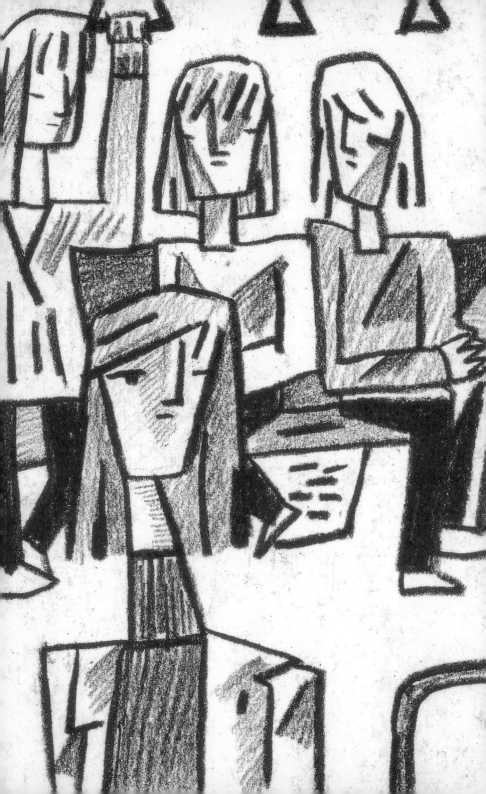

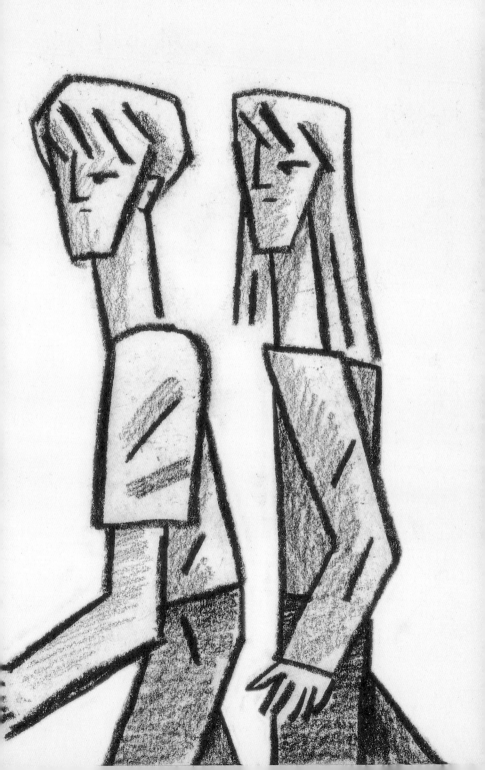

잘된 포장은
내용물에 딱 맞는
꼴랑이다.
부피만 큰 포장은
내용물은 작게
보이게 할 뿐이다

ONE TWO

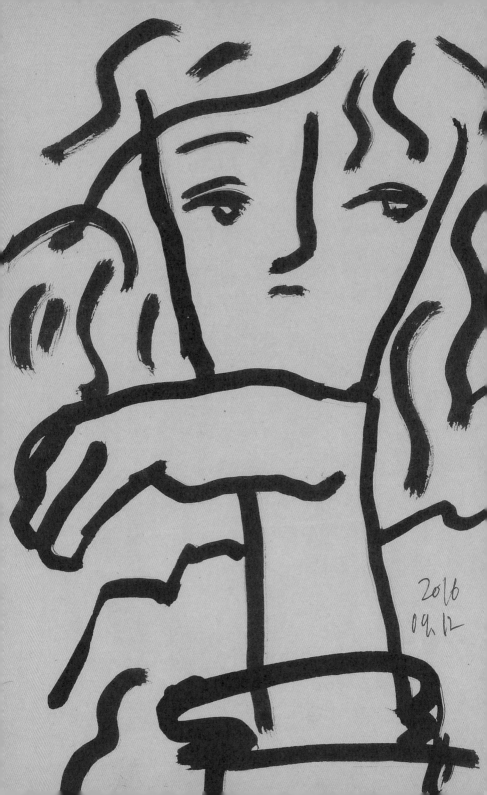

2016
09. 12

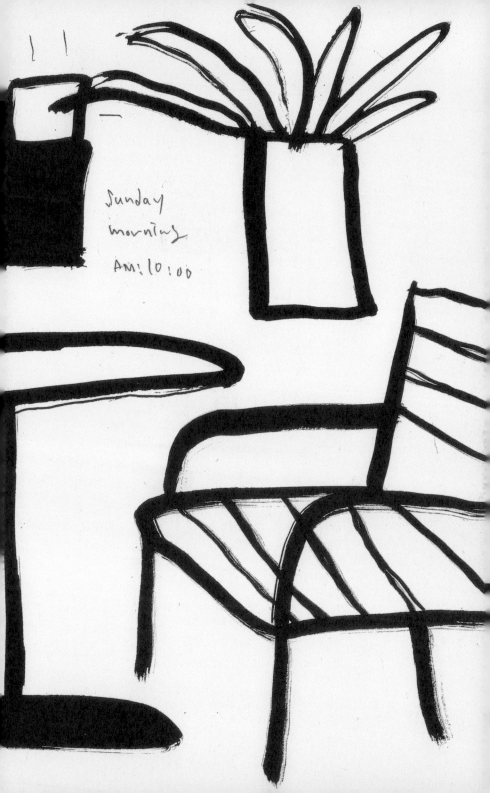

Sunday
morning
AM: 10:00

뭐든지 비워야
채울 수 있다.
그릇의 크기는
정해져 있다.

감정도
마찬가지.

나는 여유를
느끼지 못한지
꽤 오래되었다.

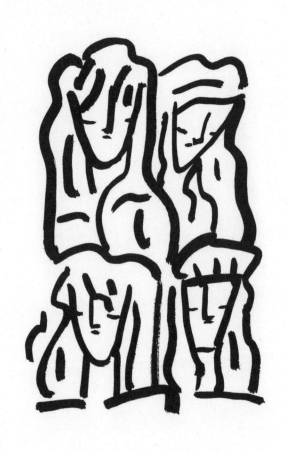

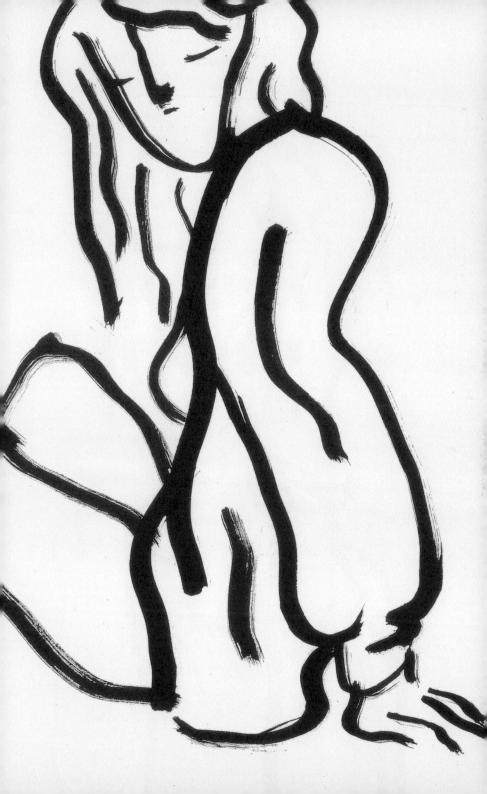

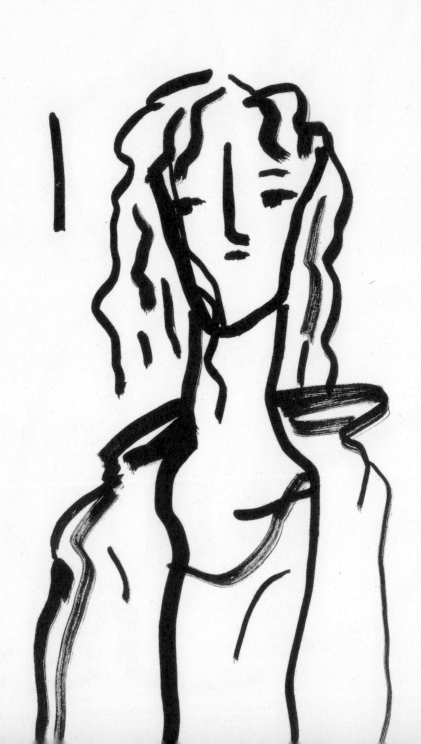

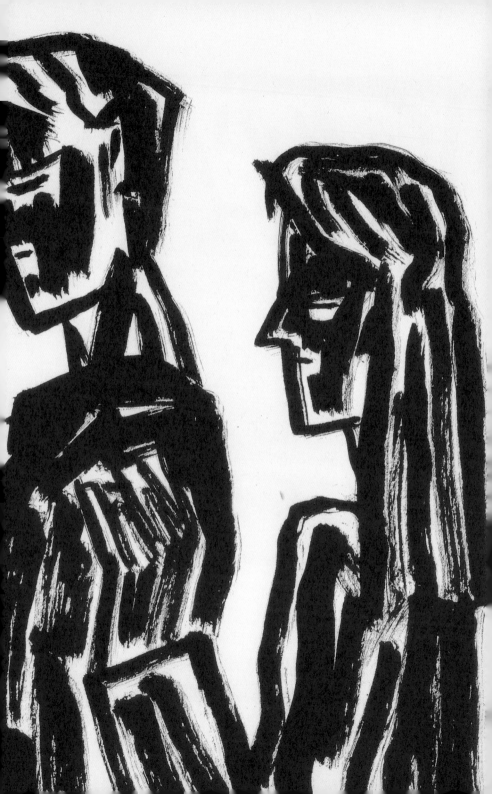

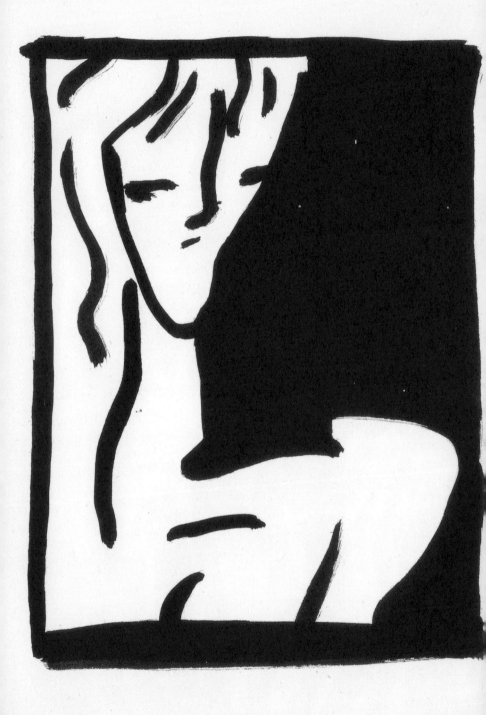

위로라는 법이
어려운 건만큼
나인데
이리도
받기 힘든지
몰랐다.

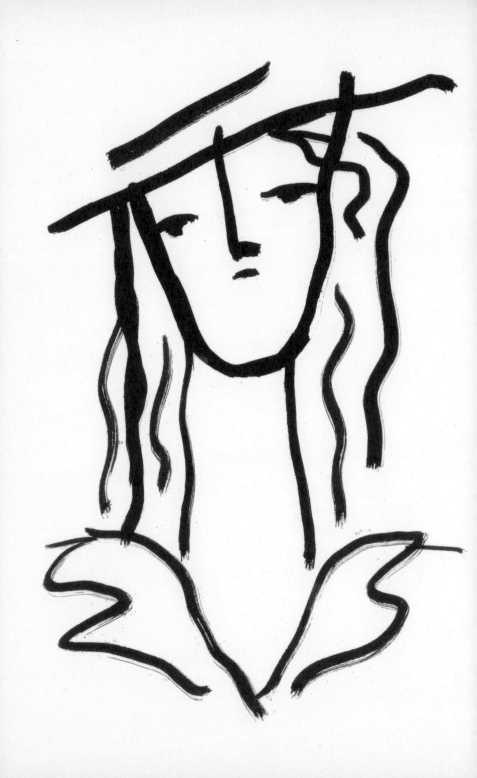

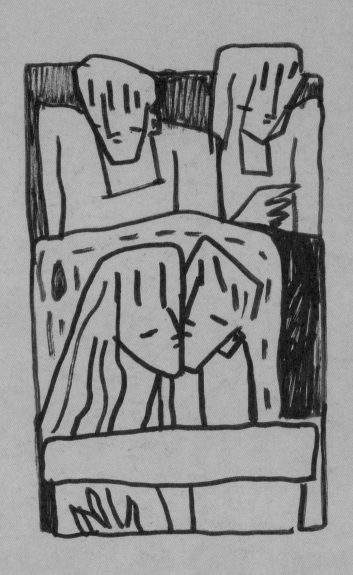

밖으로 나가고
싶었다.

PMol:00

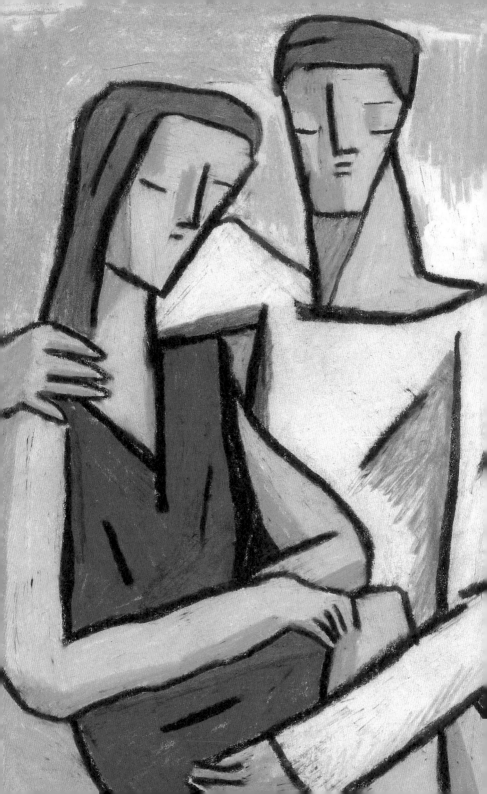

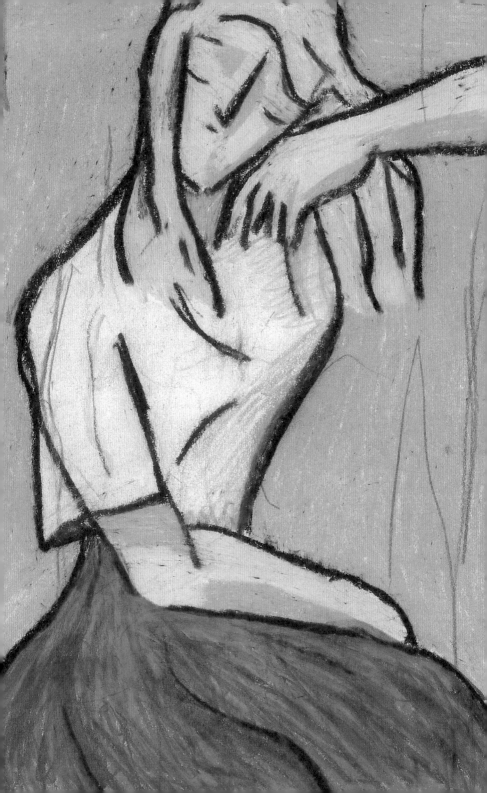

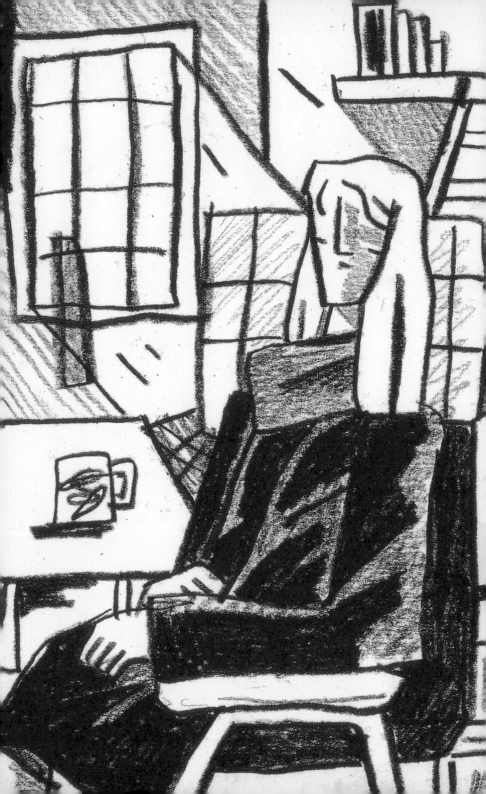

Cafe 멸라리네는
Tee를 마시지도
않은데 고개를
뒤로 젖히고
눈을 감고 있는 여자가
있다. 그 여자는
란함을 그렇게 잃었다.
블랙로드에 가죽백
머플러를 하고 있었다.

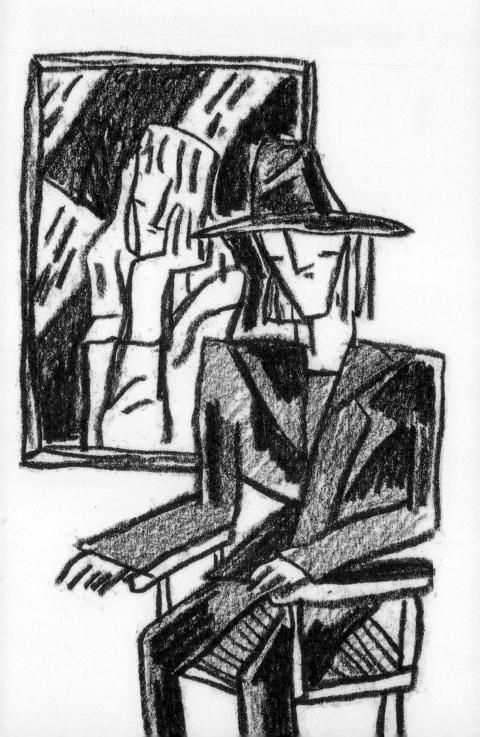

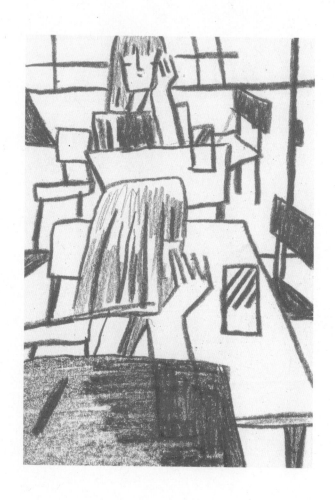

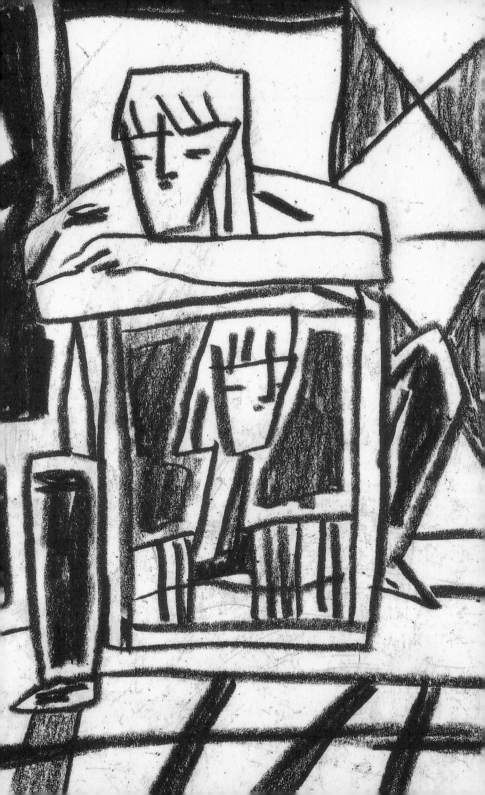

시간이 내 뒤에
비끽 붙어 있다,

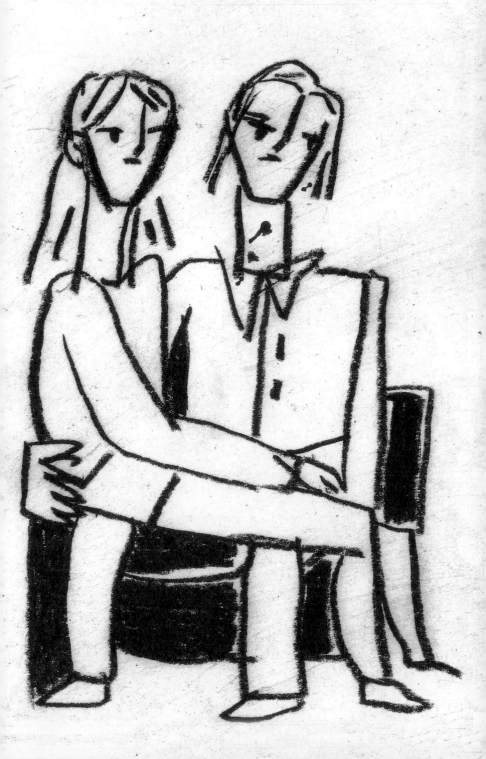

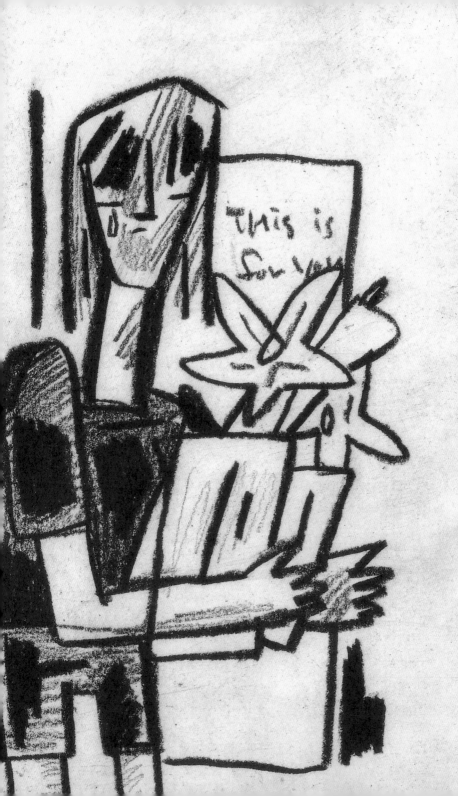

모든 일에는 순서가 있다.
기다림이 힘든 이유는 자신감
부족해내일리도 모른다.

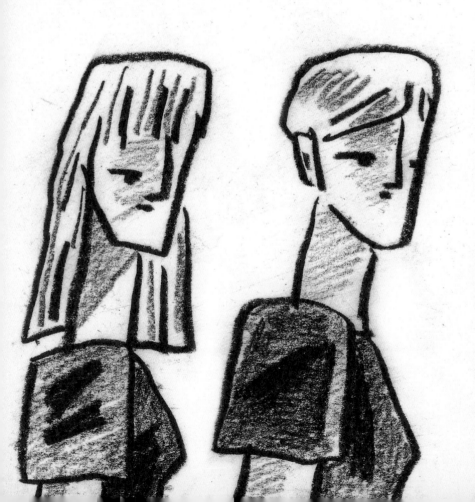

신중한 언라
맹설임의
화너는 순전히
따르다.

맞은편 여자가
가방에서 책을
꺼내 읽는다
몰래 베껴 놓는다.

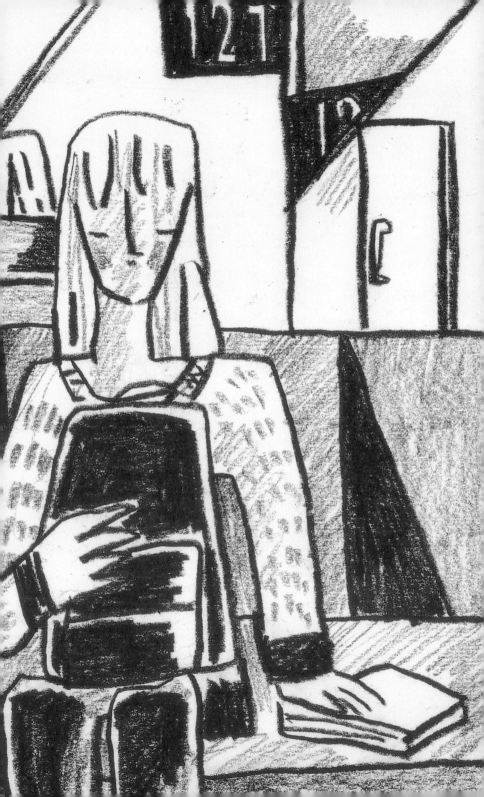

오래전 친구에게
선물 받는
모자가 네게야
어울린다.

당신이 기억하는 선물은?

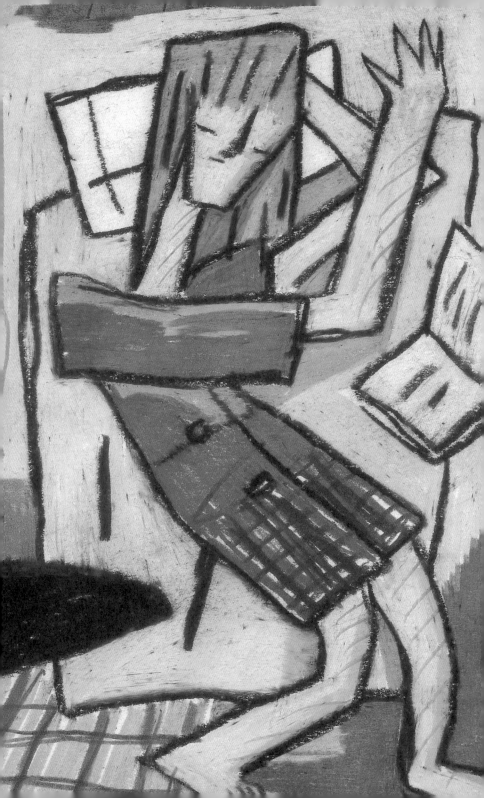

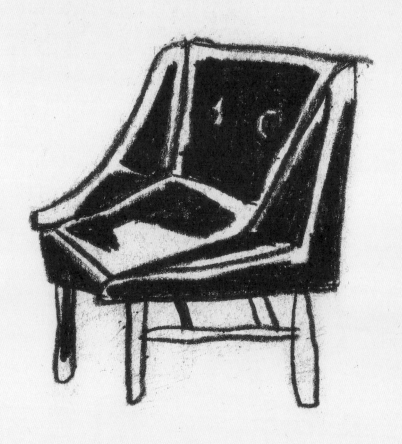

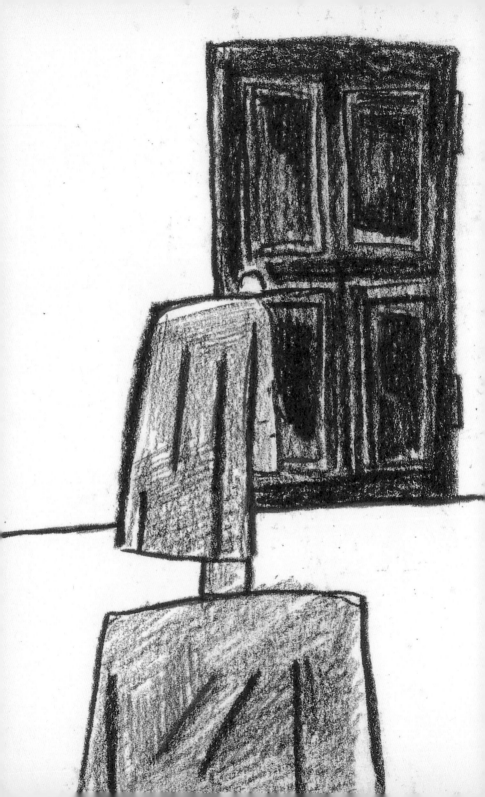

물이 밀리면
눈높이

———————

상상력을 한다.

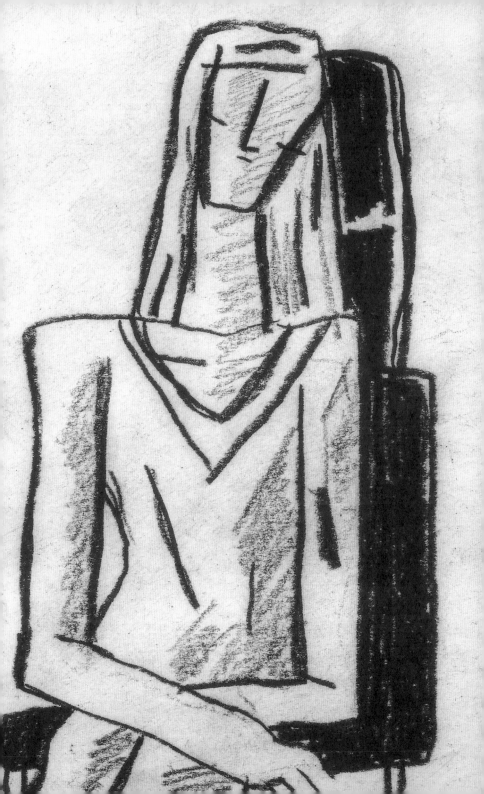

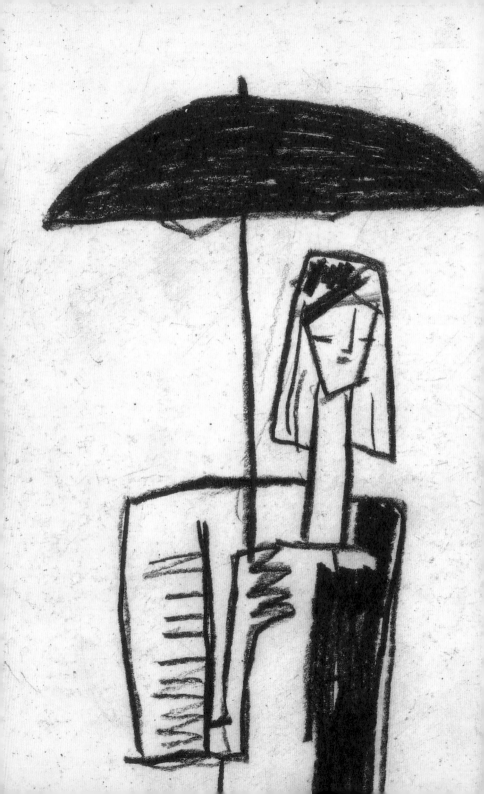

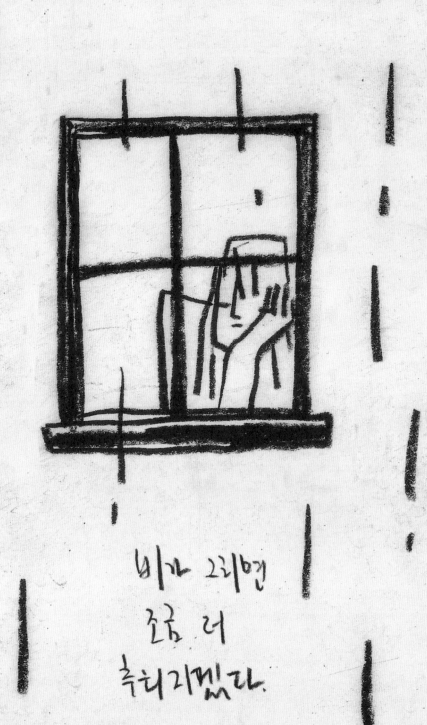

비가 그리면
조금 더
축축해졌다.

나는 오늘 ―
머리를 안 감았다.

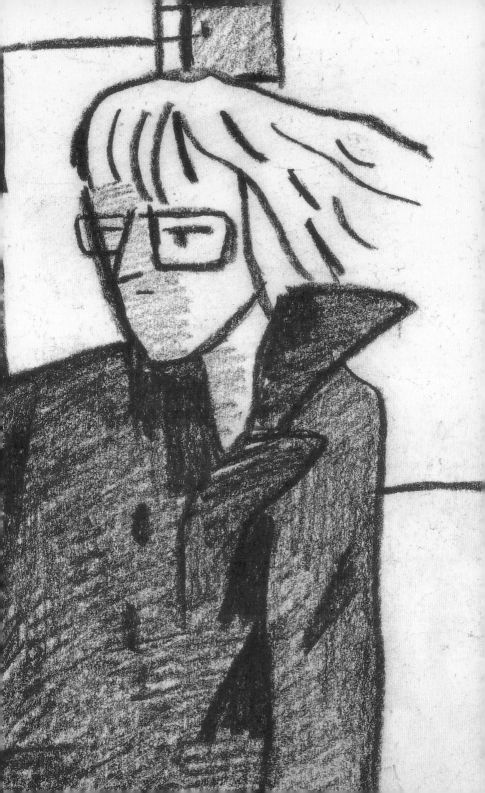

너는 몰랐으면 좋겠다.

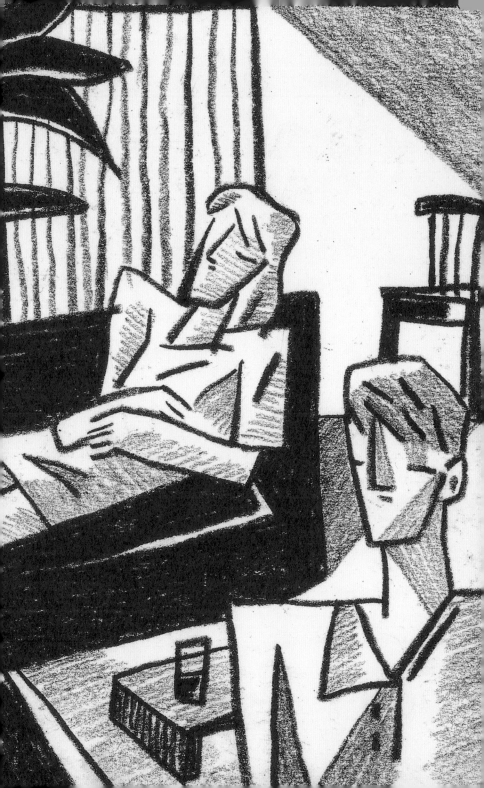

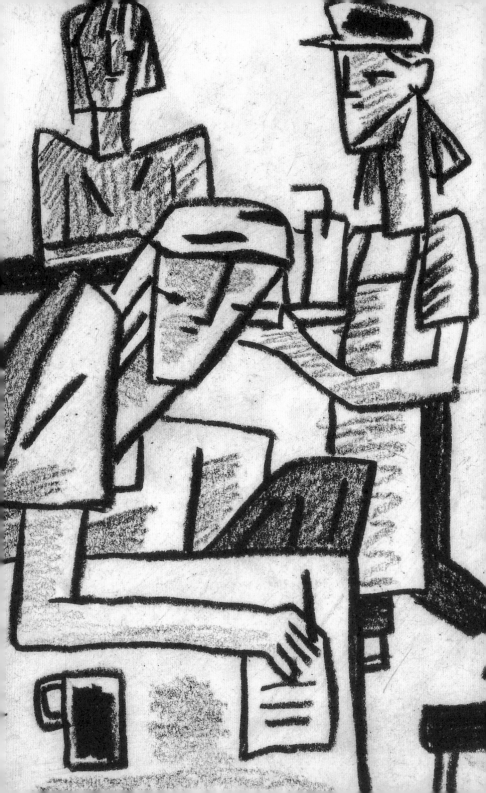

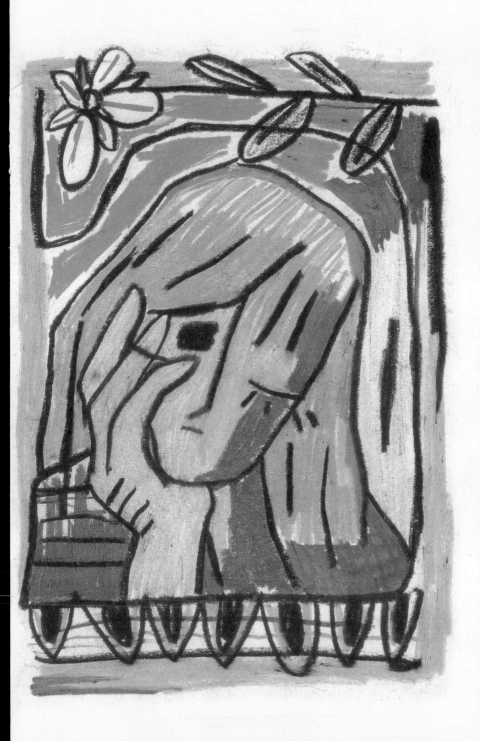

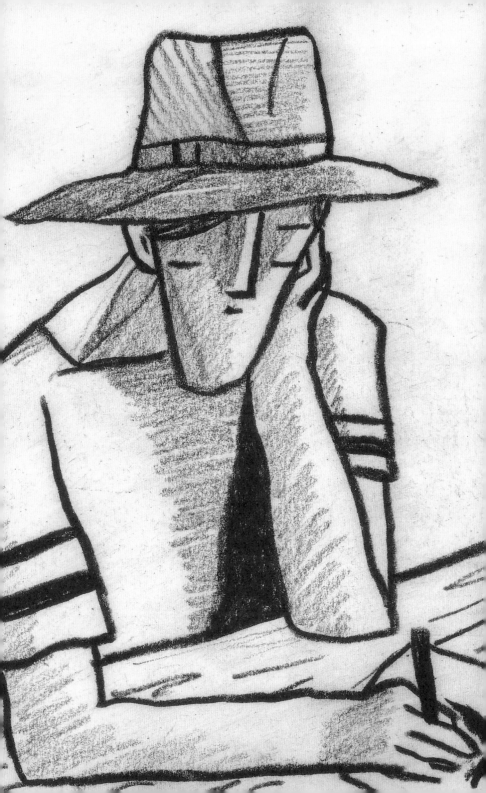

LIVE

DONE

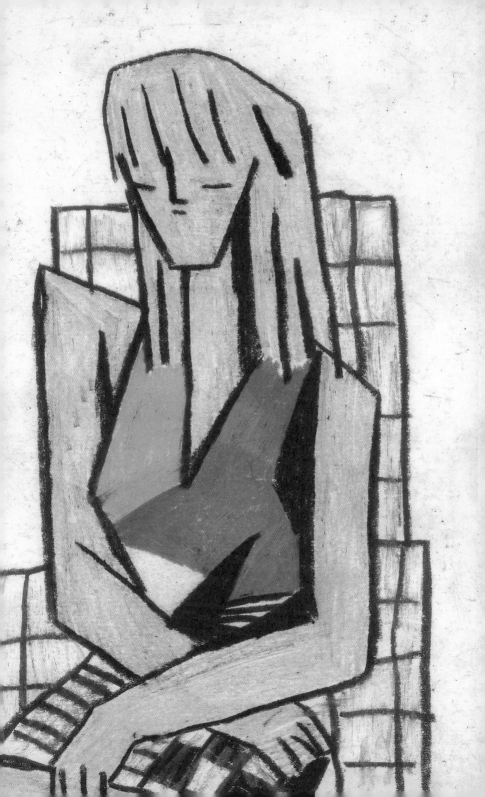

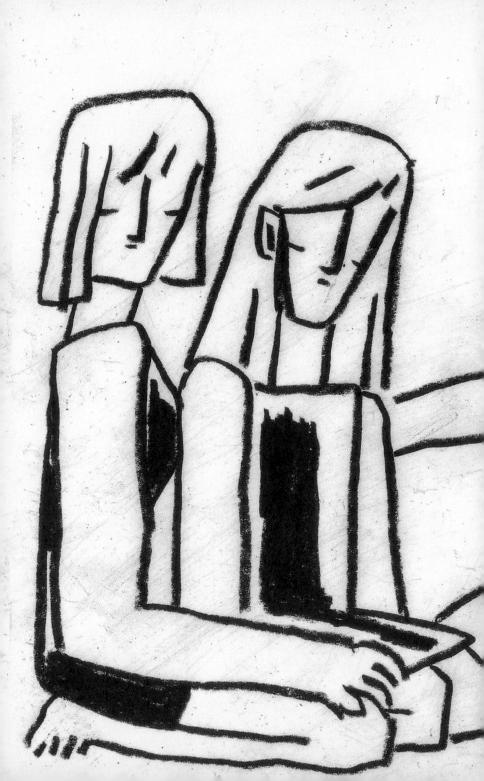

나를 위로하는
것은 무엇일까

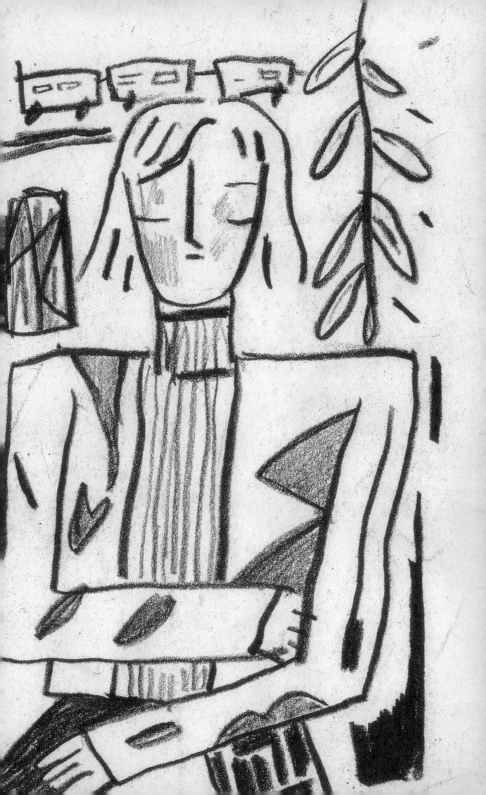

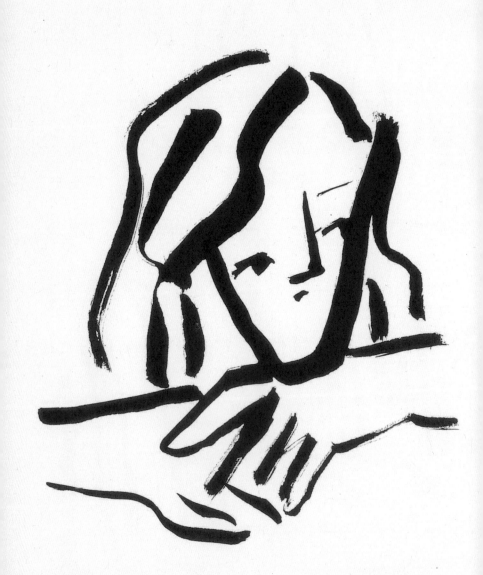

령빈. 내3항은
내막서 났는 걸까?

'story of taiwan'

— IWA —

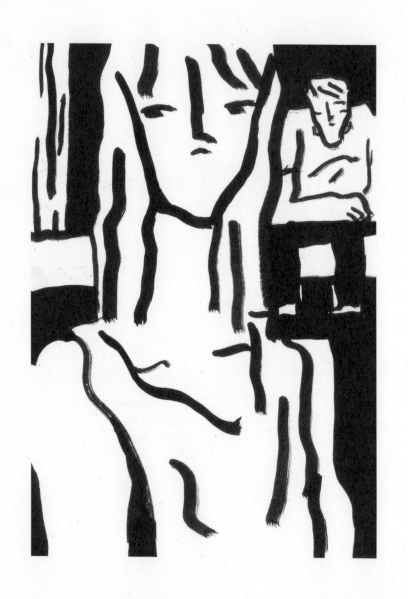

empty - chair

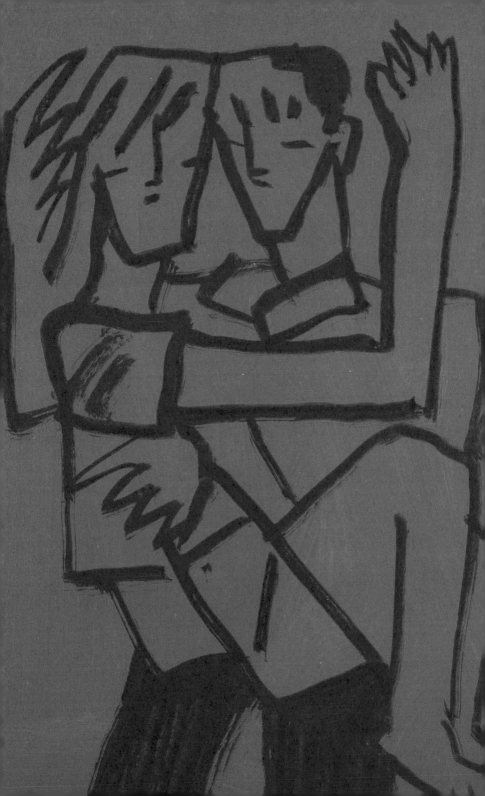

Liesolum

far lovers
only

—maxwell—

pen

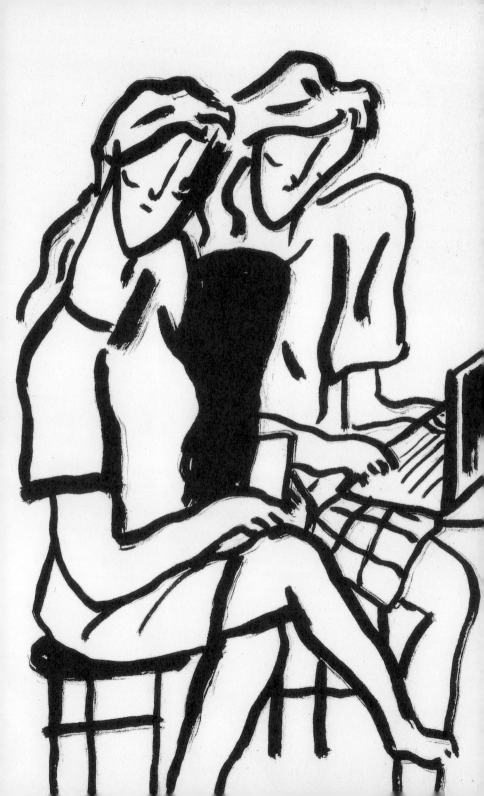

작은 벌레가
얼굴에 부딪친다

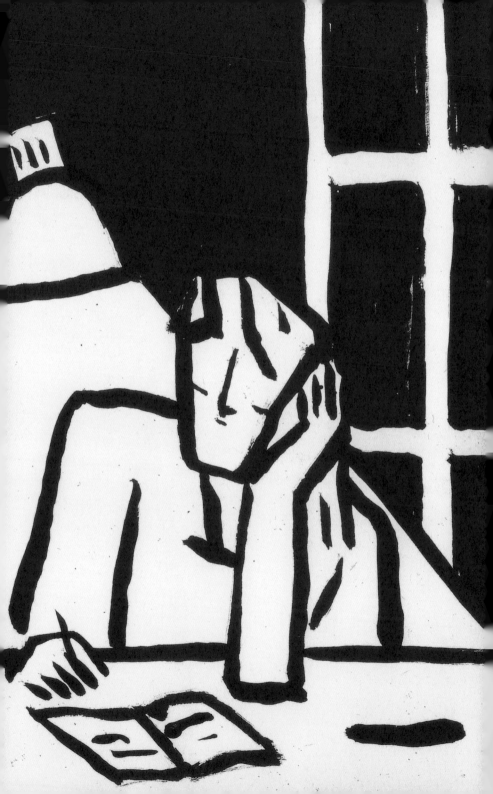

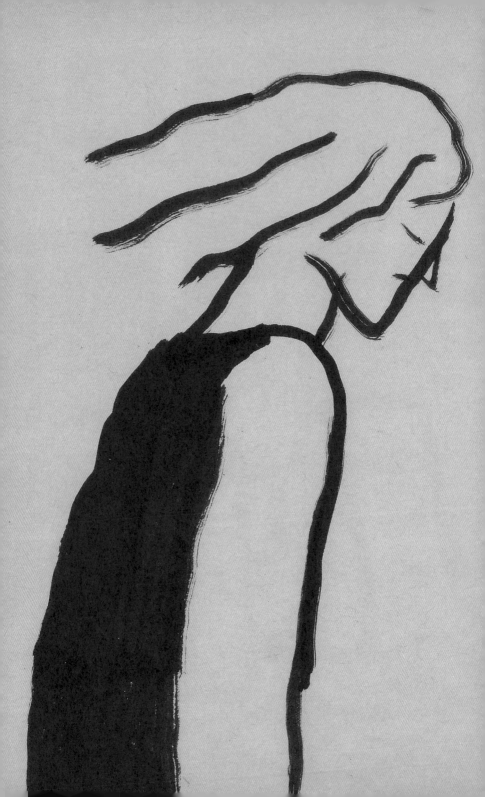

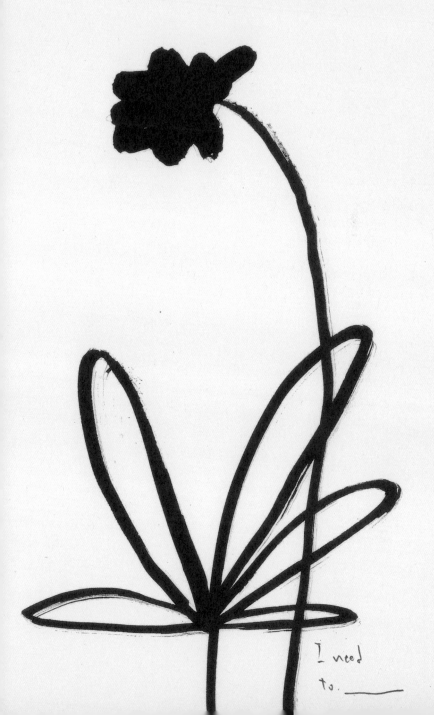

I need
to. ___

only

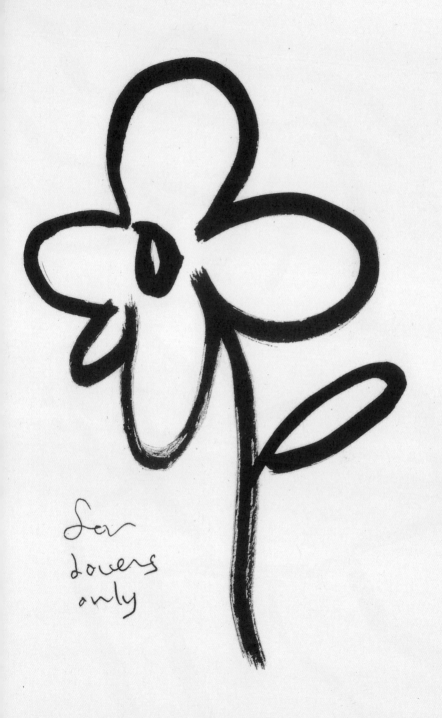

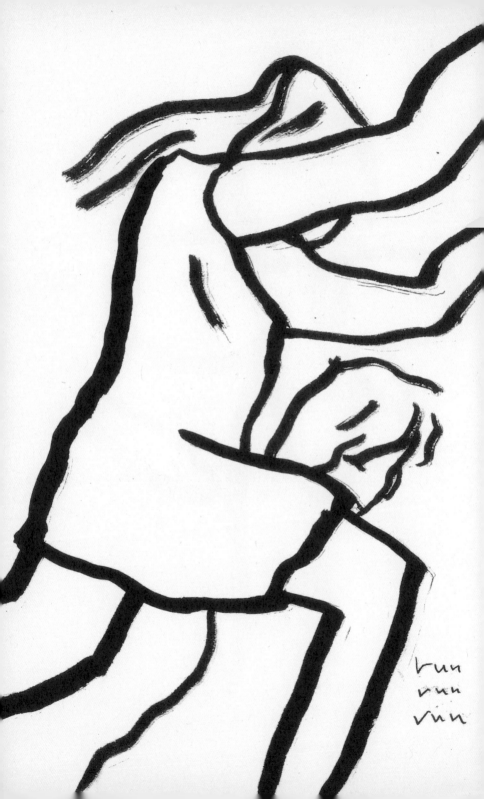

발가락 사이로
바람이 불었다.

PM 06:35

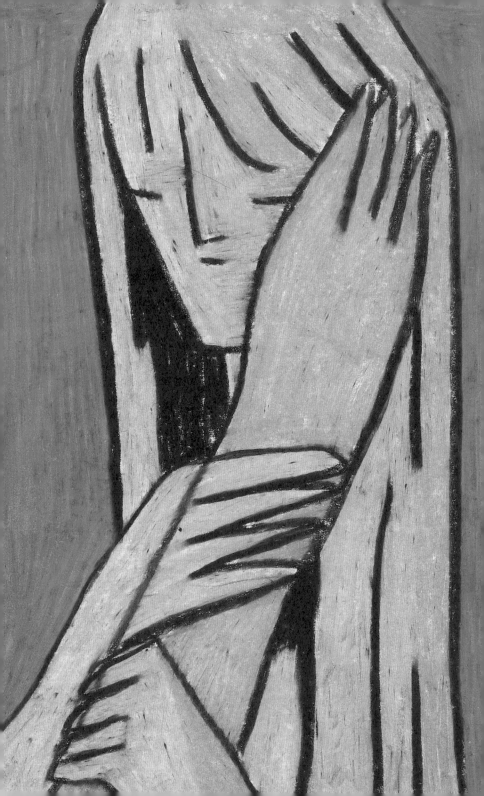

그 밖에 대해서는
말하고 싶지 않다.

내게 극히런
시간은 알고 있다.

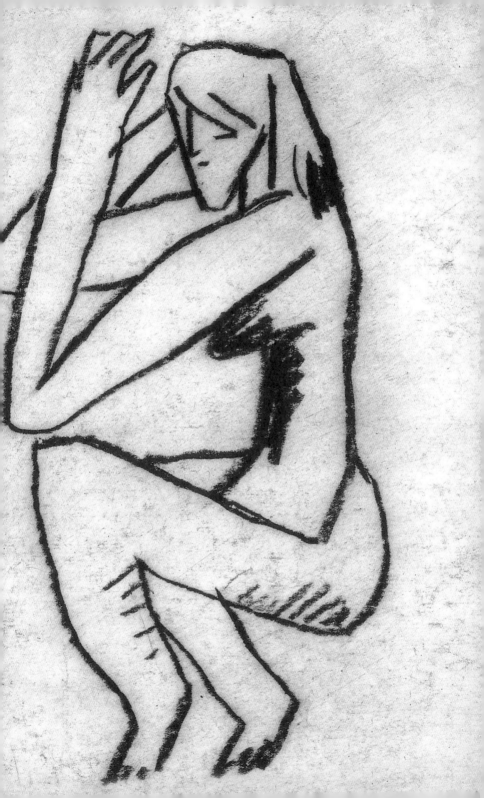

Hat

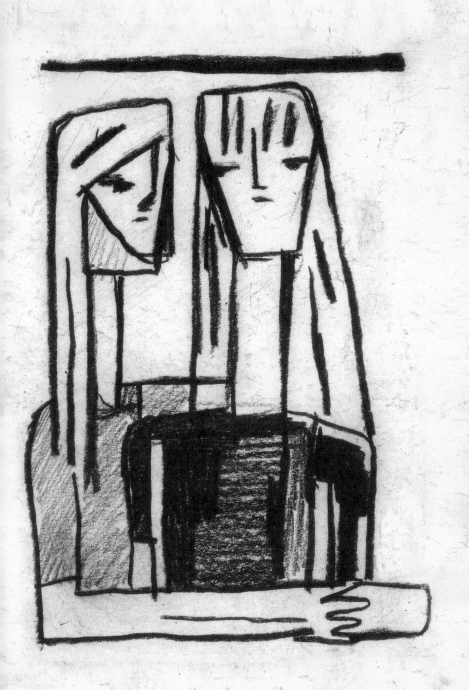

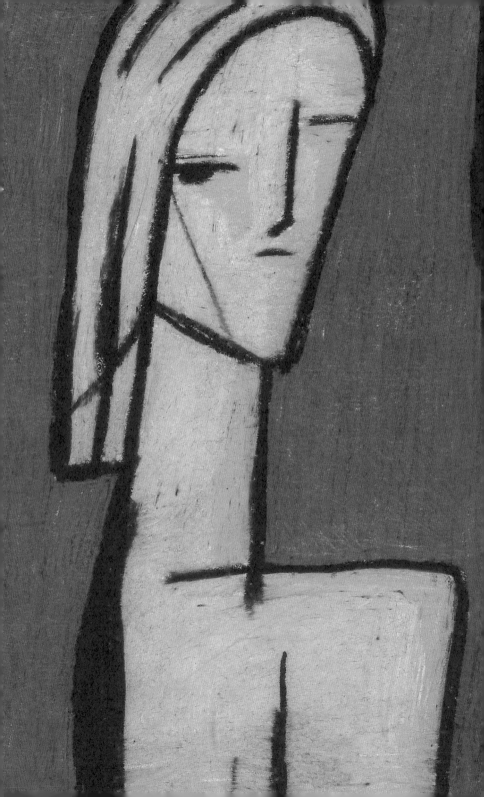

내가 싫어서
다른 나들을
싫어하는 척했다.

미련함을
노력이라
착각하지
말라.

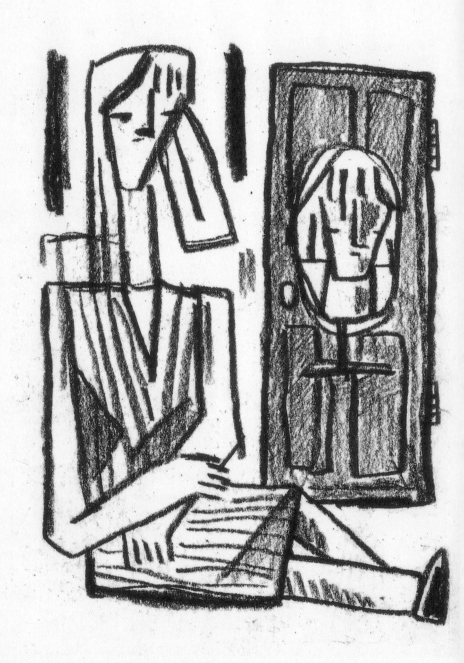

상처가 아물 때는
간지러워지는데
2에 긁지 말고
잘 참아야 한다.

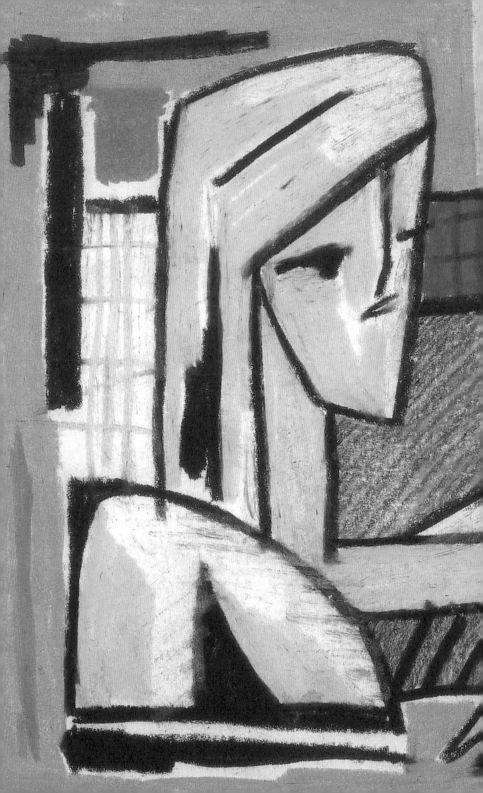

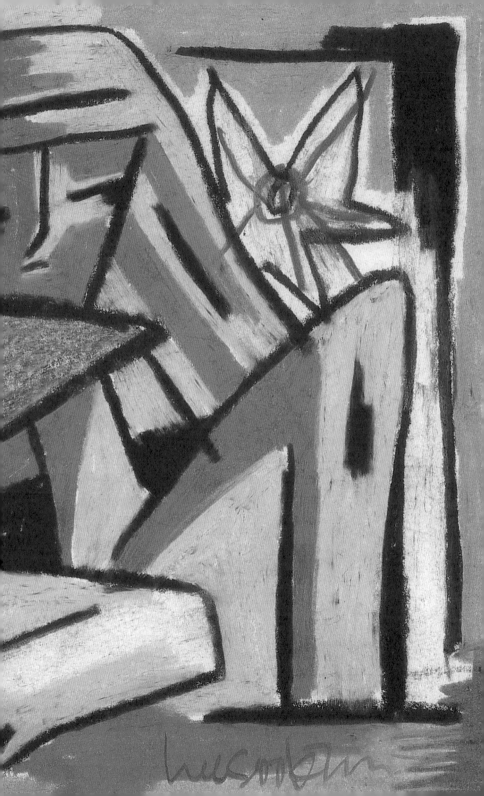

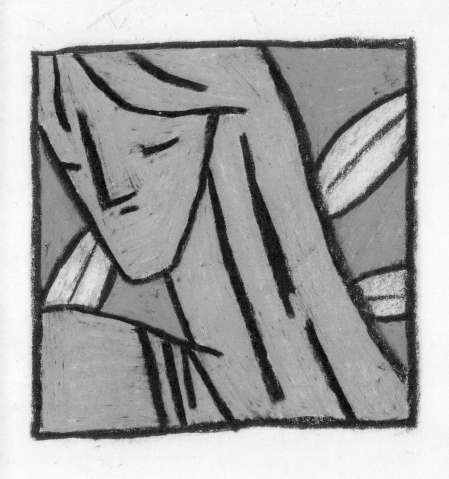

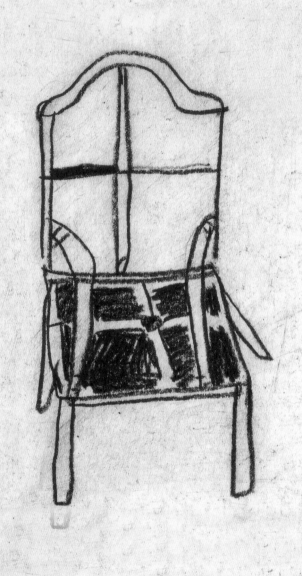

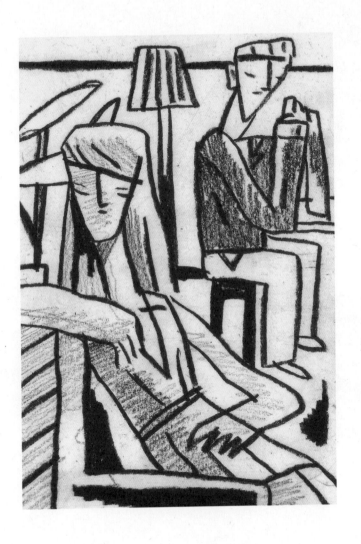

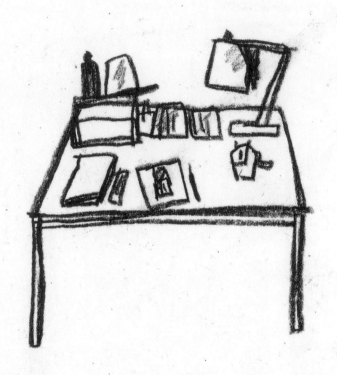

my desk

your desk.

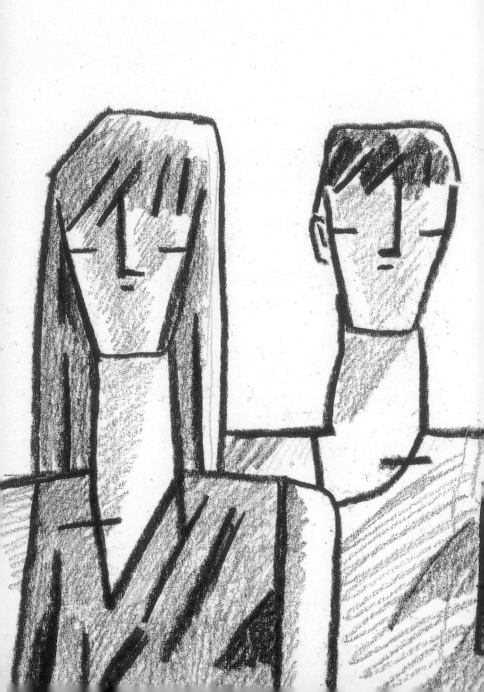

우리 사이는
원래 누는
색밀까?

아무리 냉각해도
그 답을 모르겠다.

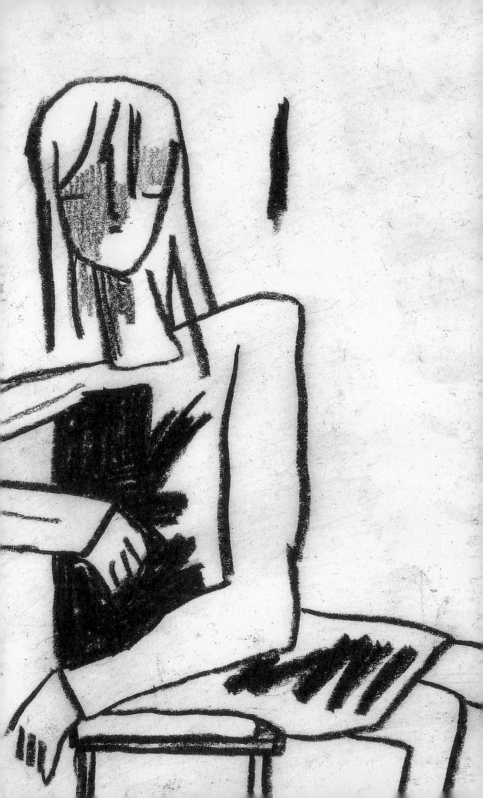

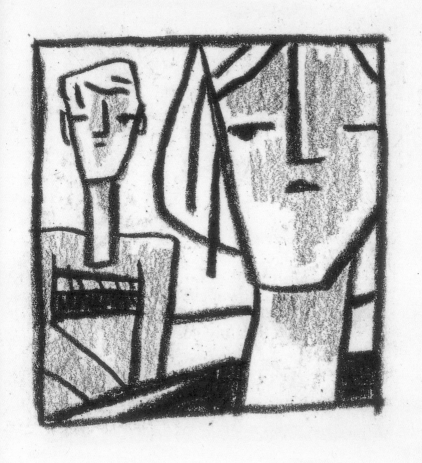

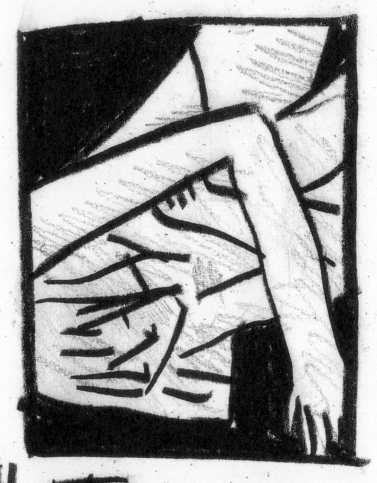

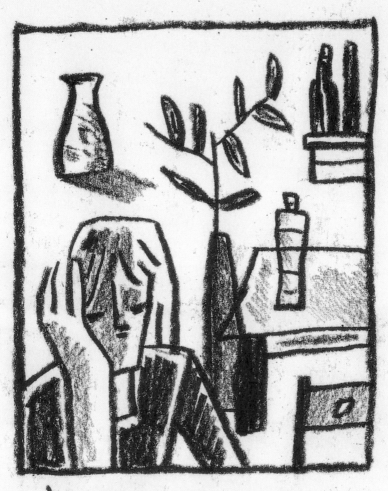

화가의 네
품상

책상 앞에 앉아
있었다.

일어나고 싶었지만
그거리 않았다.

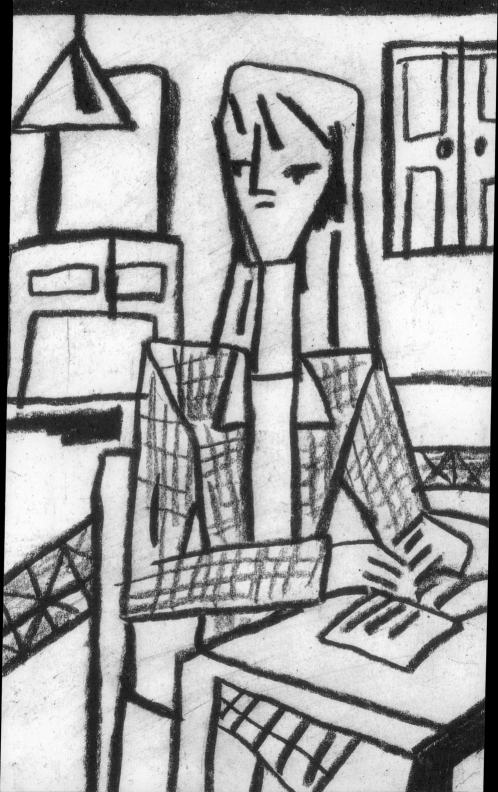

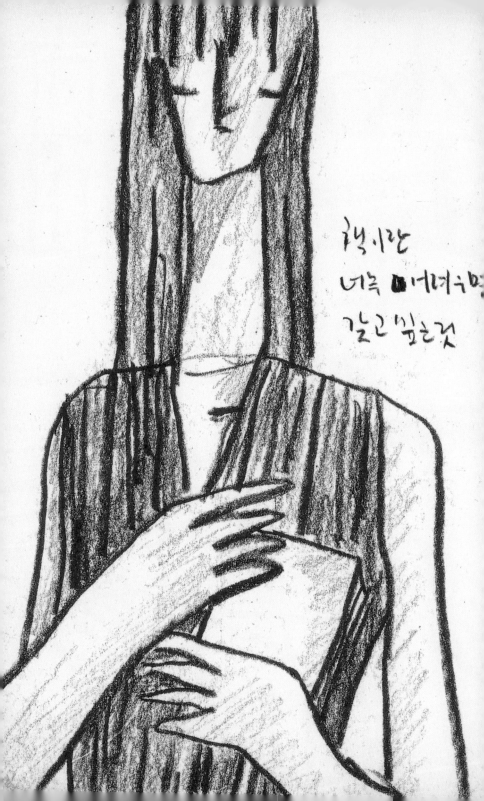

당신이 추천하는
몇 권의 책

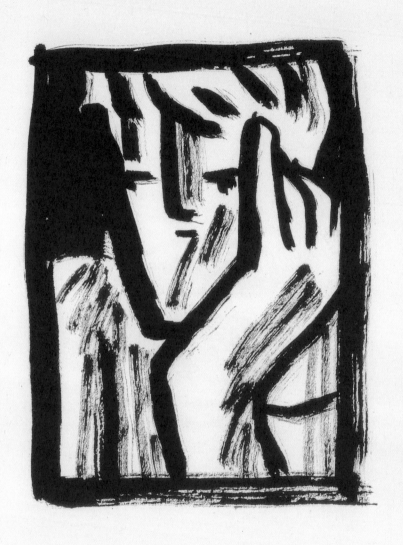

Tele phone

communication

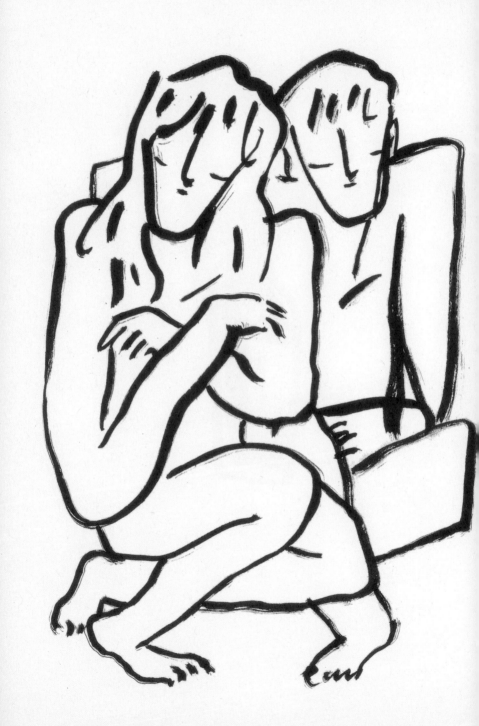

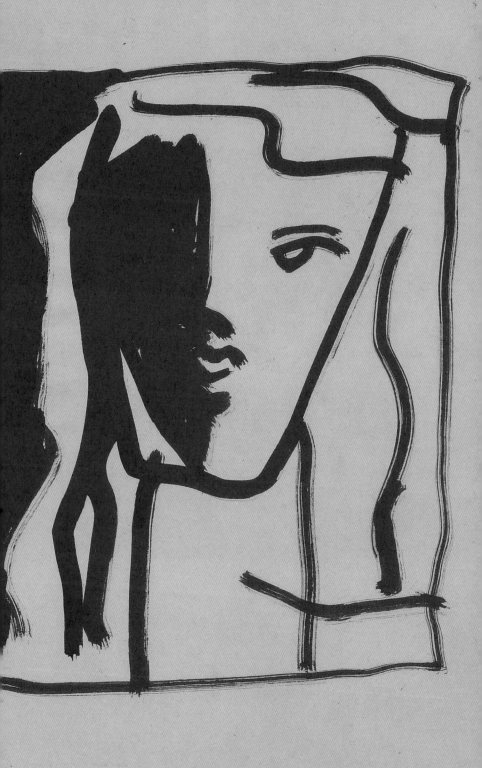

외로움, 그리움, 즐거움
행복함, 이런 감정들은
사실 우리의 의지대로
선택하기 힘들다.
다만 그 상황에
대처하는 마음가짐을
선택할 뿐이다.

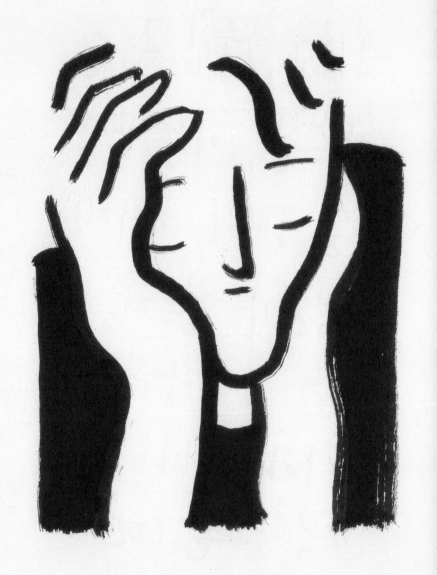

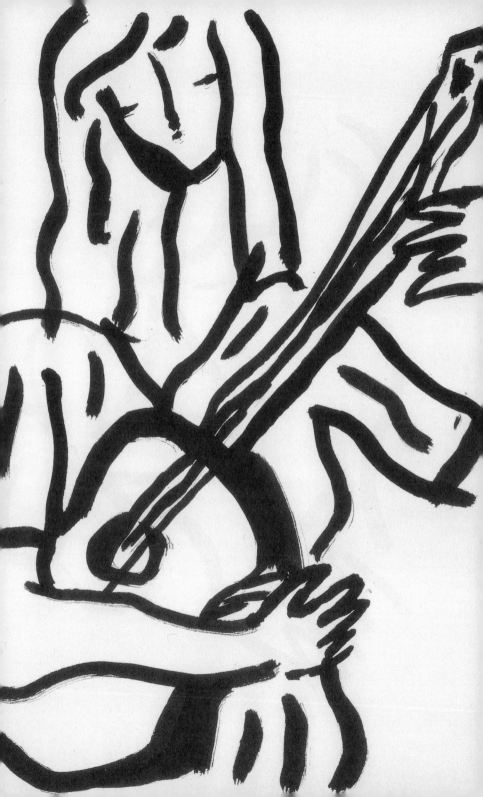

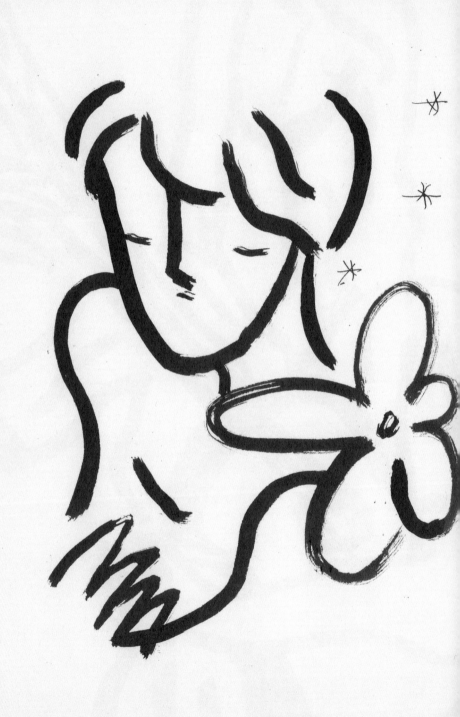

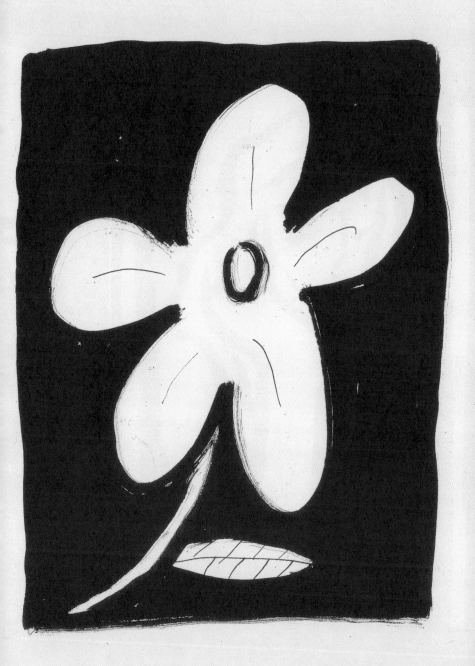

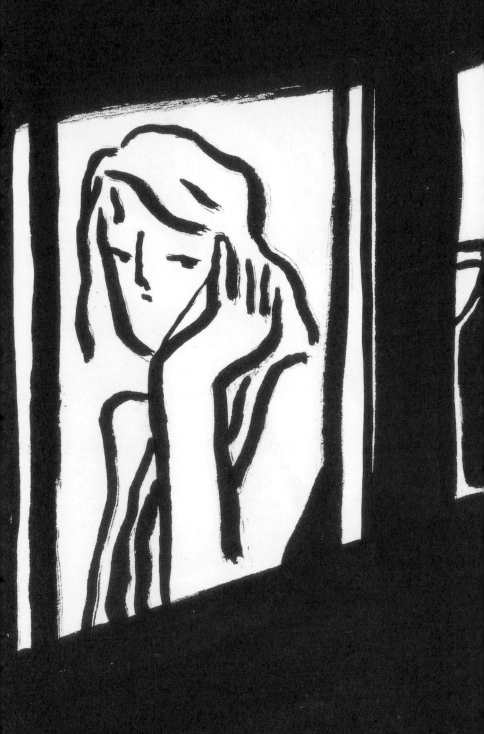

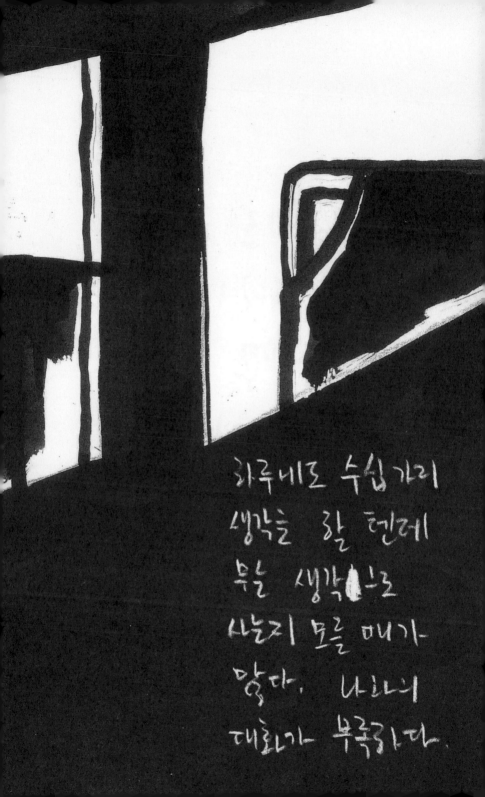

하루에도 수십가지
생각을 할 텐데
무슨 생각으로
사는지 모를 때가
많다. 나와의
대화가 부족하다.

실제로 굳이
기억하려 하지
않으면 잘
기억나지 않는
것들이 대부분이다

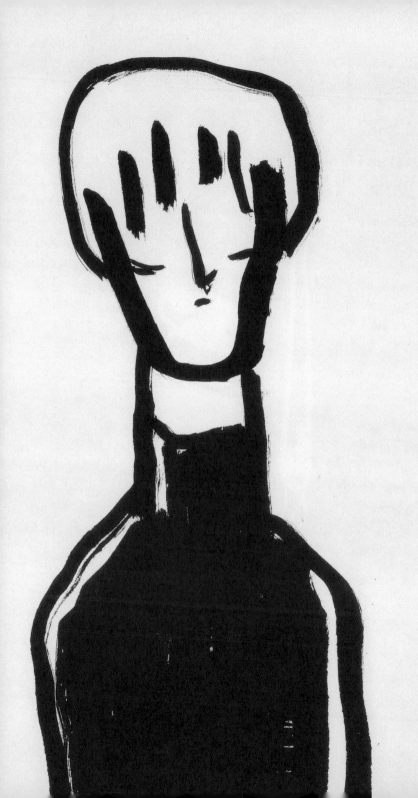

만년으로
날 수 있는 큰것

AM 02:00

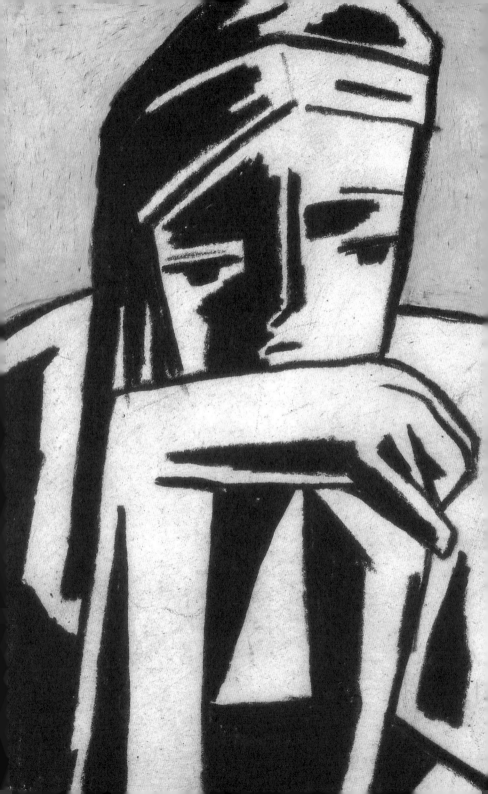

time
to
sleep

너무 늦지
않았으면
좋겠다.

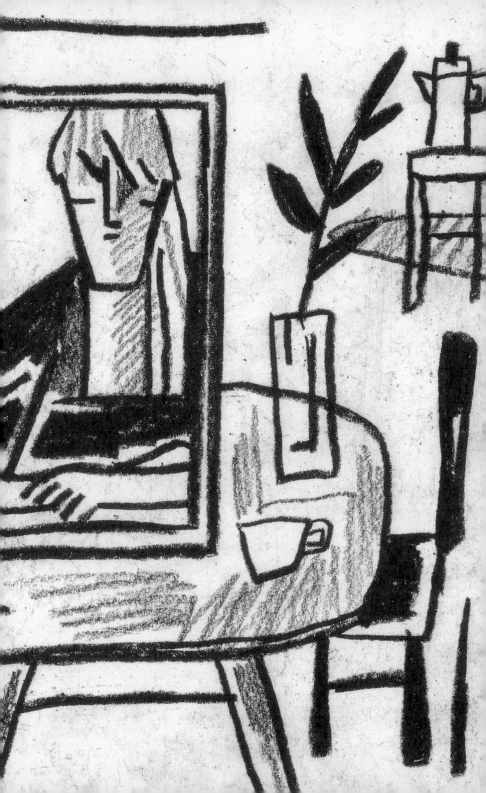

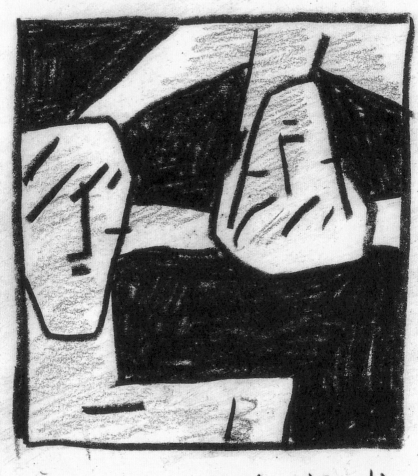

라디는 없던 일은
만들지 못한다.

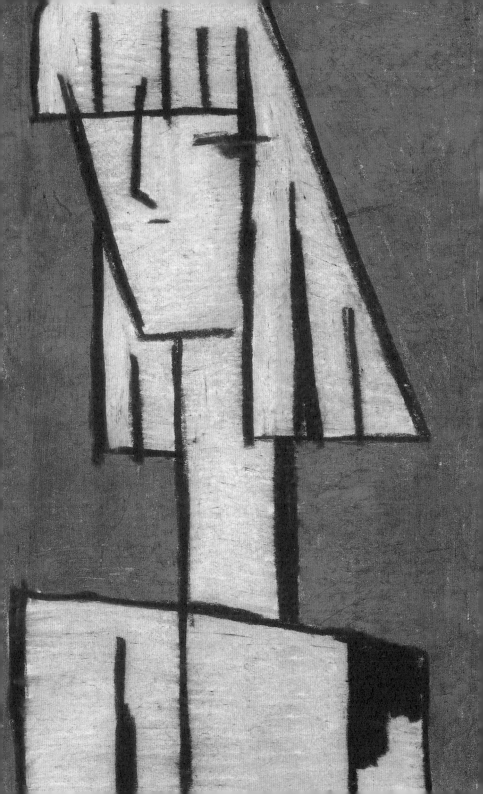

친구에게
처음이 무엇니
물었다.

───────────

이라 답했다.

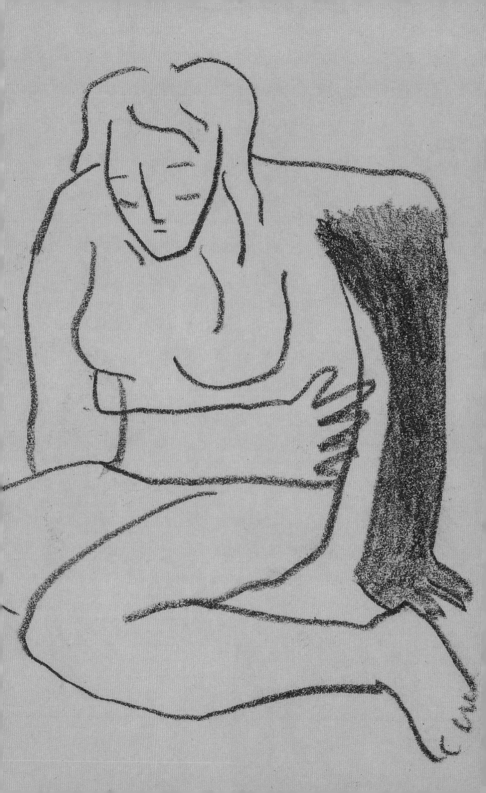

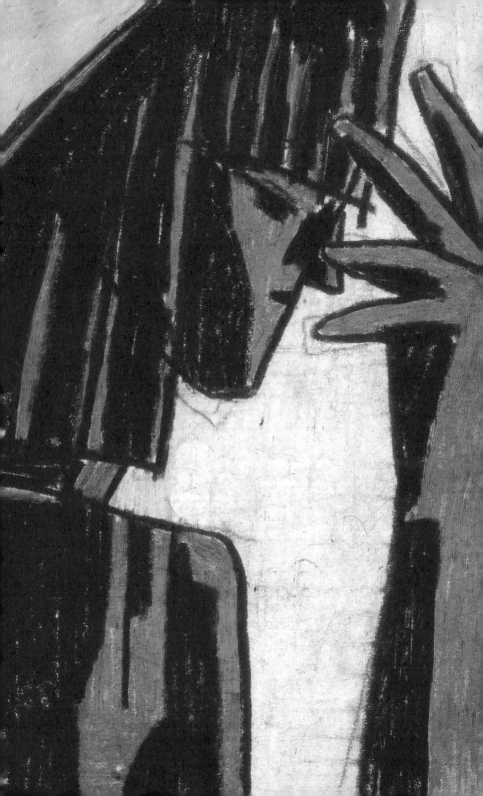

결국,

잠들리

못했다.

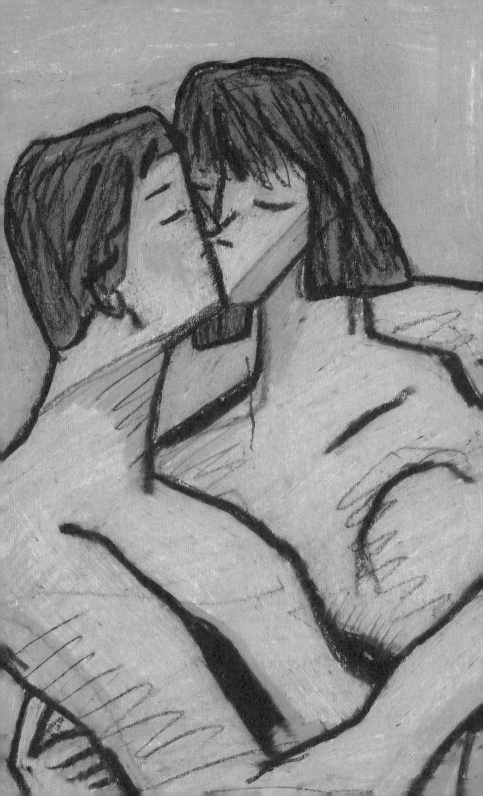

비 멀에 써
주는 친구들

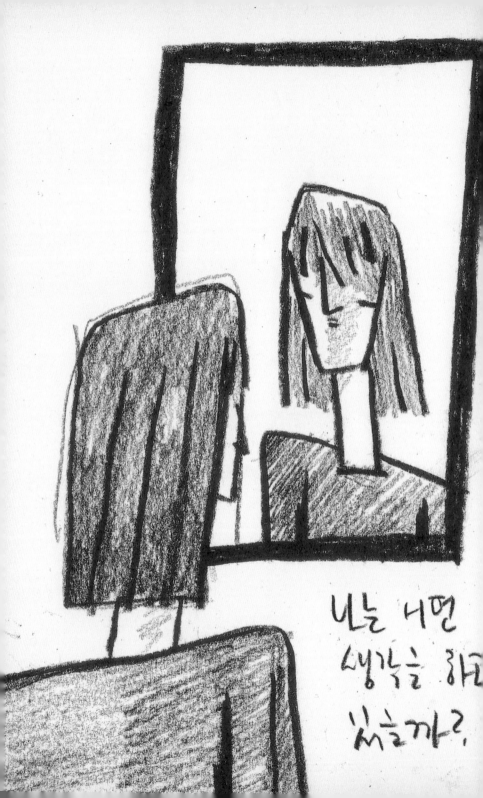

나는 너면
생각을 하고
있을까?

당신을
만나는 시간은
언제인가요.

조금 움직이면
편할 깃 같다.

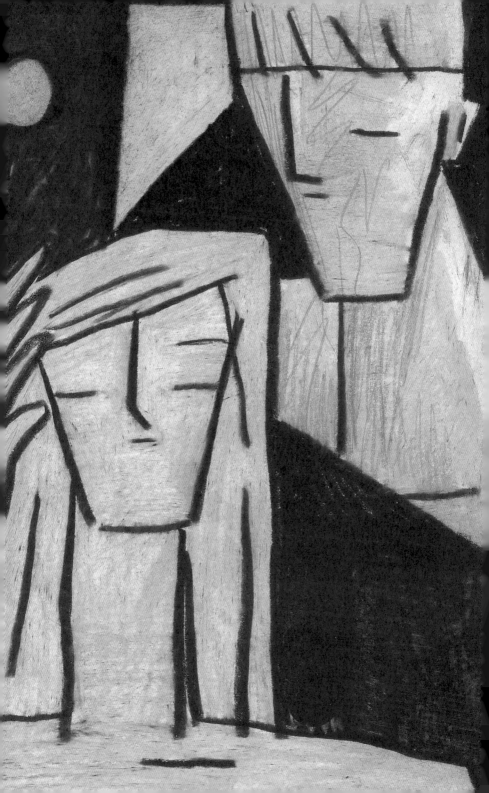

상처는 시간이
지나면 낫는다
상처 받는 것이
두려워서
아무것도 하지
않는 것이
더...

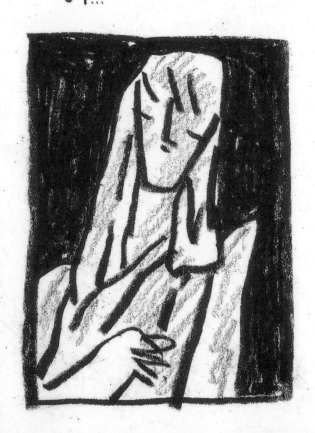

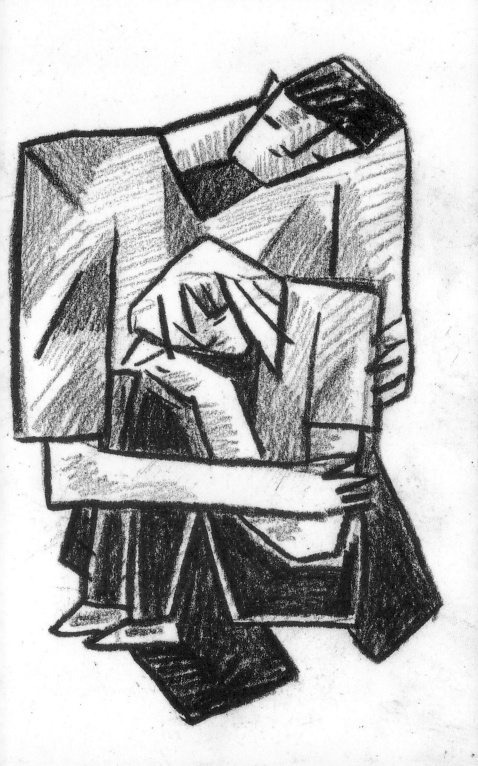

검정색 3단 지갑
잃어버린 지
10년 지났지만
아직도 찾고 싶다.

그니
찾고 싶은 건지

잃어버린거니?

왜 누울 곳을
감춰야 하는 걸까?
왜 편함이라고
말할 수 밖에
없는가?
특히 나는 심하다.

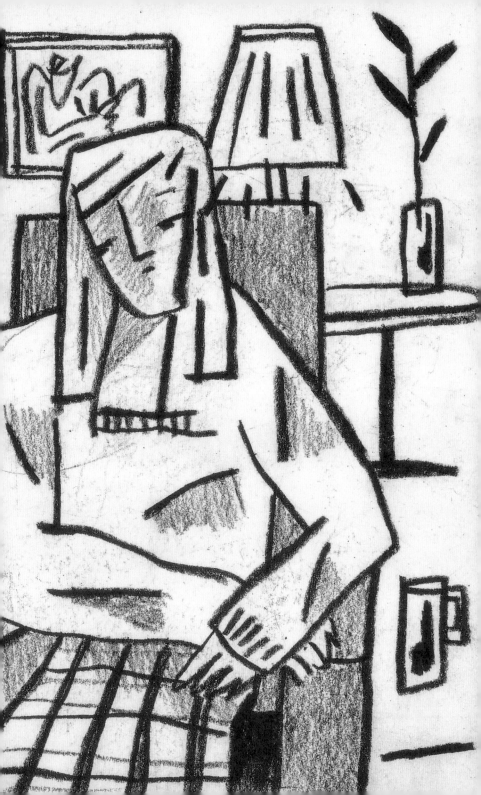

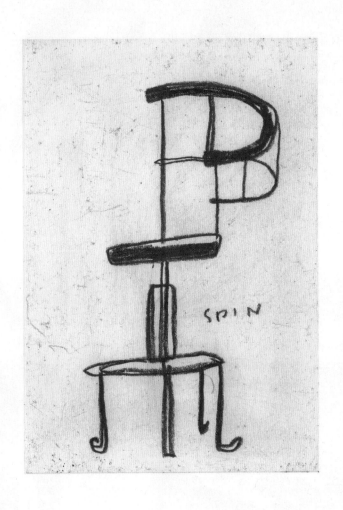

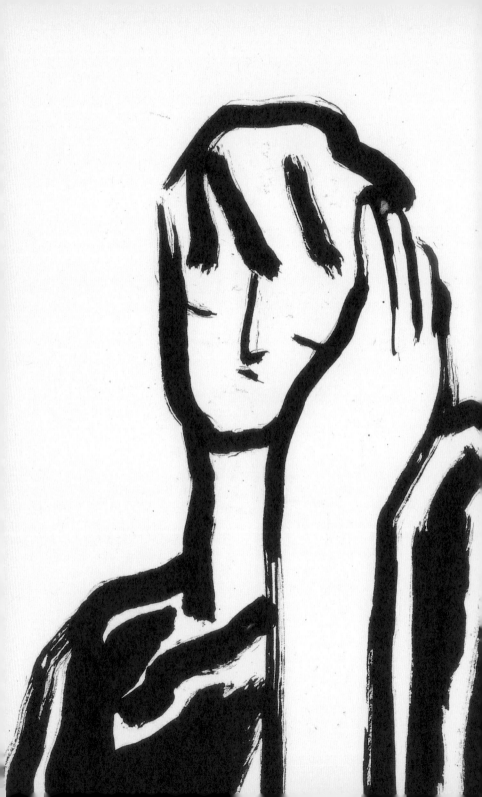

힘들 일이
생기면
솔직히면
덕는 라고
는 갇는다.

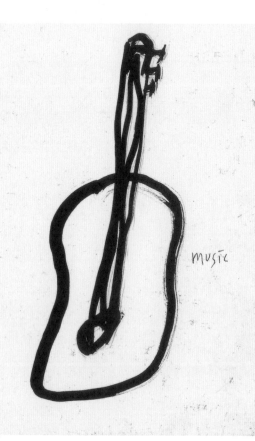

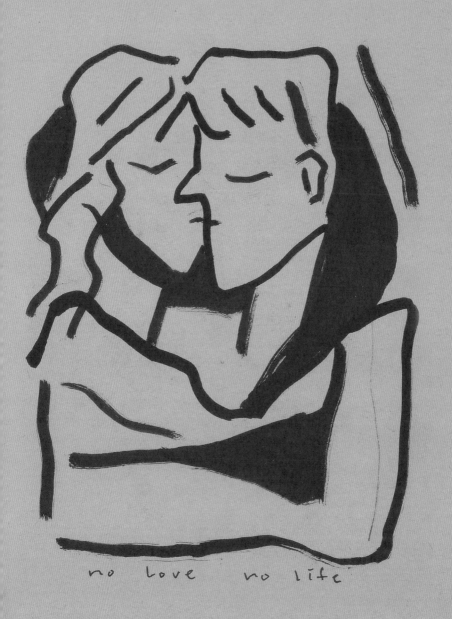

no love no life

평소보다
일찍 하나가
거기
하루가 빨리
지나갔다.

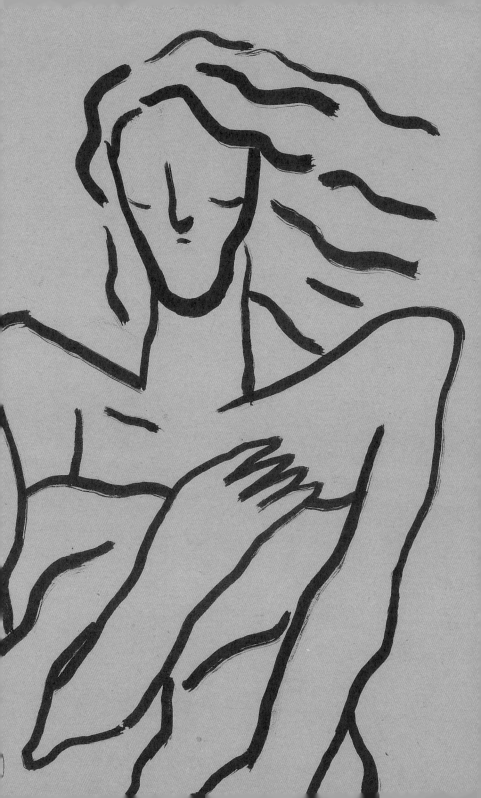

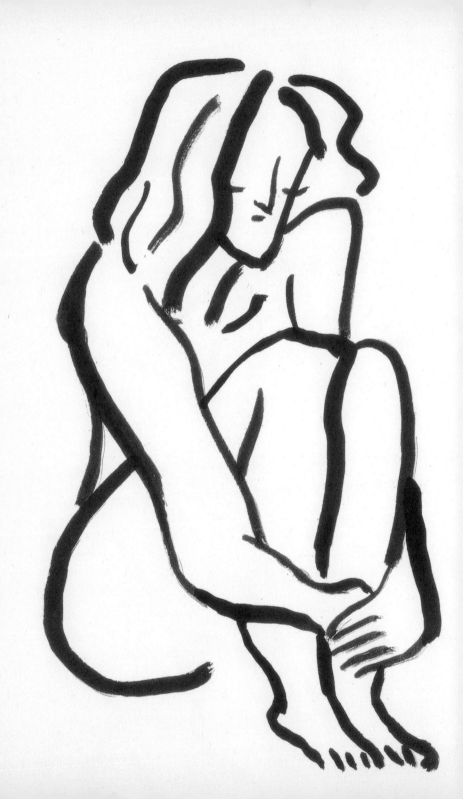

사라져간다는 걸
느낄 때가
시작일지도
모른다는 생각을
했다.

나는
삶과 놓기서
무엇을
기다리는
것일까?

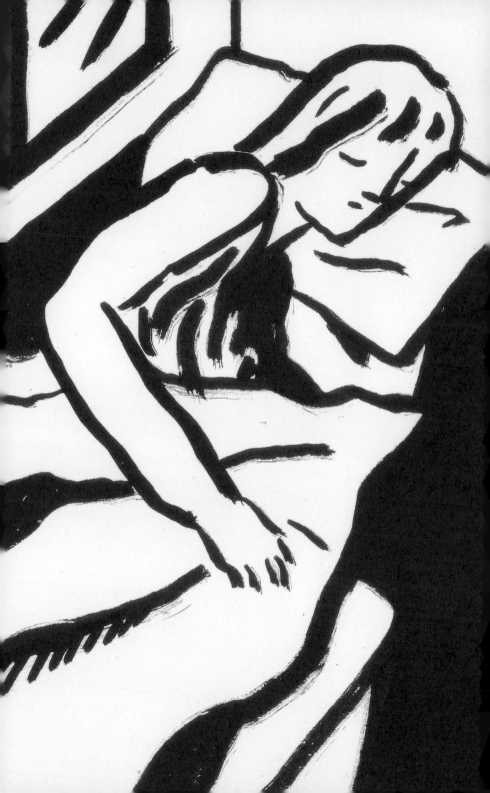

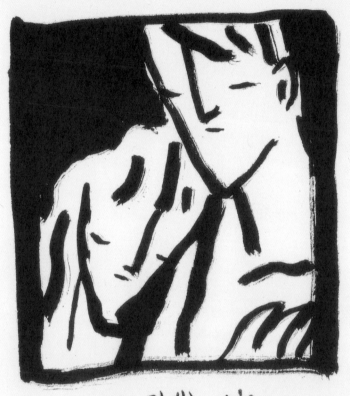

나와 당신을 위하게
하는 감정을 믿어빠라.

행복도
불행도
내 안에서
일어나는 일

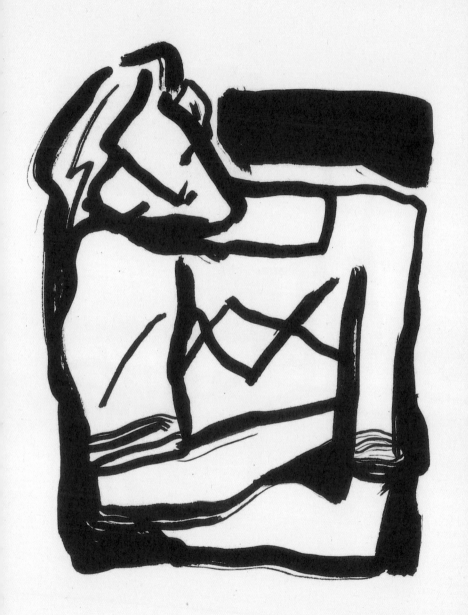

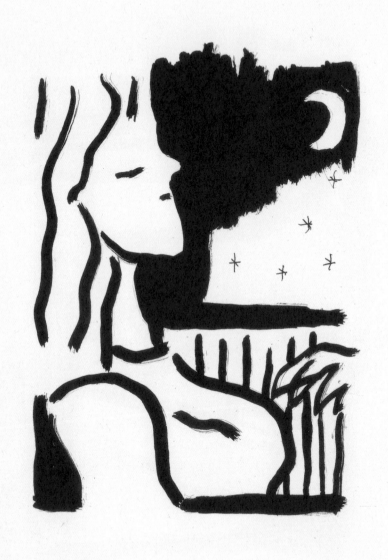

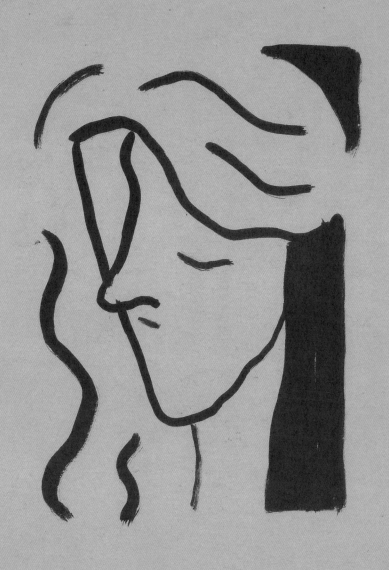

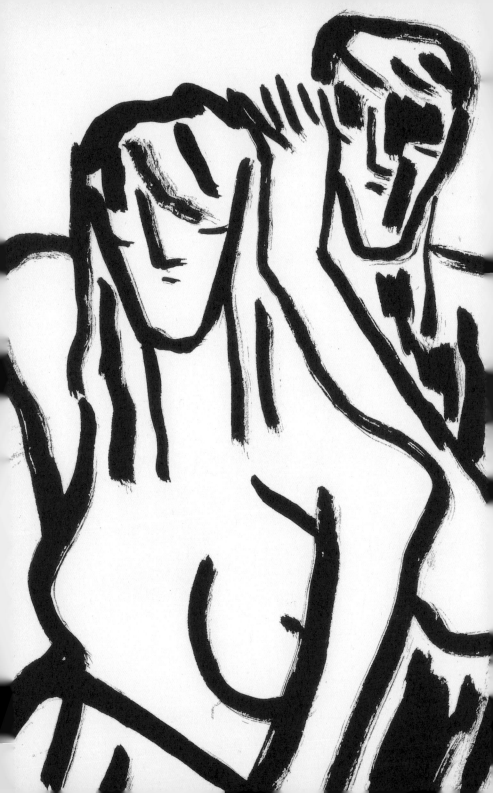

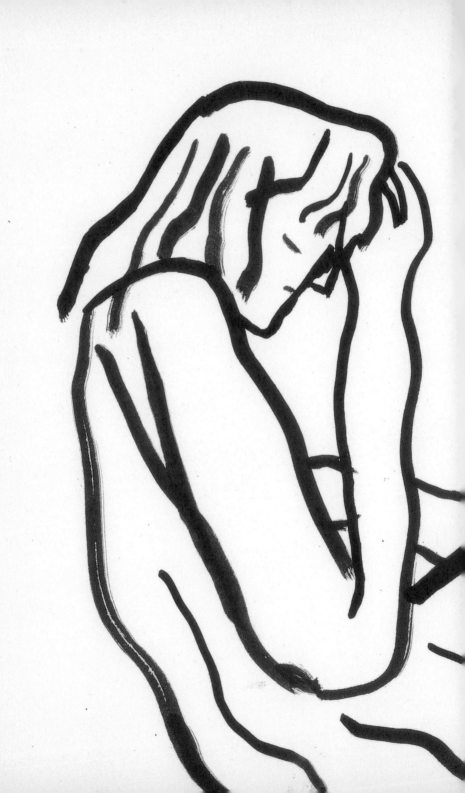

우리의 낭만은
어디 있는가.

' we are all
Sensitive
people ''